POP海報秘笈

（創意海報篇）

POP精靈．一點就靈

前言

當POP遇上電腦－電腦可取代POP嗎？

　　強調個性時代的衝擊，現代人都會利用空餘時間進修研習並培養第二專長。可惜在這資訊爆炸的潮流，大家往往只重視電腦所帶來的科技聲光效果，而一窩蜂的朝電腦繪圖方面鑽研，事實上，由於POP美工技巧實用、易學，更由於POP美工技巧實用，機動性高、成本效益低、創意空間廣泛…等許多優點是無法被電腦所取代的，因此也成為近年來非常受歡迎的進修課程，很多人會認為POP只是畫畫海報而已，其實不只這些從海報、壁報、標語、公佈欄、情境佈置、單元設計……等。技巧從字體設計變化，版面構成與設計，陳列佈置及規劃甚至是材料選購，數種剪貼的技法，簡單易學的插畫技法及各種材料的使用技巧，皆可讓您受益良多，不僅可提昇個人美學的素養，更可增進無限的生活情趣。

　　綜合上述POP的應用空間後，大家都非常想知道POP與電腦兩者間的比較以及所呈現出的不同效果，現在就為您揭開這不為人知的驚人內幕。

美工技法超級拳比一比

第一招：省錢超人拳　　POP讓您以最少的花費，達到最佳的效益宣傳效果。

	用品	學費	設備	效果	評比
POP	多而不貴 永久使用	36小時 4800	無	學後一 勞永逸	優勝
電腦	多而貴 用完即丟	24小時 9800	昂貴	隨時補 充資訊	淘汰

第二招：無敵博士拳

POP課程不需基礎輕鬆易學，內容紮實有系統，讓您快速學會！

	學習	內容	評比
POP	不需基礎，循序漸進，讓您輕鬆學會	課程豐富，從字體到海報編排、色彩學等，專業而紮實	優勝
電腦	需有電腦基礎，還得記住惱人的操作指令	只教各種指令，裝飾編排等方式不專業且效果不佳	淘汰

第三招：萬用叮噹拳

POP用途廣泛從海報製作到大型商場佈置，多元化的宣傳一應俱全統統包！

	媒體	功能	評比
POP	從小到大媒體完全OK清楚亮麗	速度快，做多做少皆可，節省成本，不需印刷	優勝
電腦	較適合小媒體，大媒體焦點模糊	速度慢，大量製作需印刷，所以成本高	淘汰

第四招：百變魔術拳

POP變化多端，各式各樣的變化使您展現絕佳創意！

	字體	插畫	表現空間	質材	評比
POP	自我個性千變萬化	質材技法創意無限	平面浮雕立體任君挑選	應有盡有快樂DIY	優勝
電腦	受軟體限制少變化	受限圖庫似曾相識	只能平面製作千篇一律	只限列印於紙張	淘汰

　　經過以上的分析，相信您的心中已有最佳方案，為提供更簡便的海報製作技巧，將在後續單元中介紹更詳盡、多元化的課程內容，讓你也可以成為快樂的美工人員。

美工拳擊賽，POP大獲全勝，電腦落荒而逃！

POINT OF PURCHASE

創意海報

貳、POP創意之旅

contents

CREATIVE POSTER

序

　　為了提昇POP的創作空間，筆者召集了對POP有強烈興趣的愛好者，共同拓展了POP格局進而增加更多元化的表現技巧及美學涵養。提供讀者更專業更勁爆的POP表達形式，讓POP的廣告領域伸入生活的每一個角落。

　　在此書當中從正字、活字、變體字、插畫到環佈的作品皆花費每個作者相當多的時間。從主題構思、媒體規劃、文案創意、技法運用、版面編排…等，每個作品蘊藏了非常有生命力的創意，是值得讀者細細品味。除此之外每張作品都有極為詳細的解說，讓您更加瞭解作品呈現的來龍去脈，讓作品與您有更完美的互動。在此特別感謝每位參與POP創意大展的每個作者，排除萬難認真執著且全力配合。讓本次創意大展可圓滿順利達成，在此致上十二萬分的敬意，您的參與讓台灣POP廣告的視野更繽紛燦爛。

　　POP廣告在台灣蓬勃發展從小學生到阿公阿媽皆熱烈參與學習，不僅廣泛的運用在商業用途也逐漸落實於日常生活的美學，其拓展速度相當驚人。結合DIY時代的來臨更讓POP廣告立於不敗之地，海外的讀者更給予熱烈的支持與肯定（中國、香港、東南亞…等），使我們推廣中心更有信心全力為POP廣告付出、奉獻。希望藉由此書的推出足以證明POP廣告能增加創造力，提昇執行力、落實想像力，是成為一個萬能美工的最佳途徑。感謝您的繼續支持。

簡仁吉于台北2001年1月

壹、推廣中心簡介

POINT
OF
PURCHASE

- 中心簡介
- 成立宗旨理念
- 中心特色
- 未來推廣方向
- 營業項目
- 推廣學習對象
- 專業SP規劃
- 專業的社團聯盟

學習POP●快樂DIY

壹、推廣中心簡介

一、中心簡介

POP推廣中心成立於民國85年，多年來秉持教學與創作熱誠，用心耕耘經營於POP廣告領域，將專業完整的POP觀念及技術傳達至學校及生活的各個角落。不但參與各項演講及營隊獲得熱烈回響，並得到各界團體民眾一致的肯定與支持。

二、成立宗旨理念

POP廣告逐漸被大眾所接受，成了現代人不可或缺的技能之一，但其學習的管道不算是很暢通，因此成立了專業的POP推廣中心做為研究發展的據點、方便拓展全新的POP觀念，促使POP廣告的發展更多元化，深入至生活的每個角落。

在這目標的激勵之下POP推廣中心的專業師資群，不遺餘力認真研究簡單易學，速成實用的POP課程。並提供一個專業、誠懇、認真、親切的研習機構，將正確的POP觀念及技術傳達至每個所需的地方，依照各單位的需求設計實用性的課程，多樣化的內容、最有系統教學，讓每個學員皆能輕鬆學習、快速學成。

並教導商家最專業的促銷概念，也藉此培育POP人才，讓大家"學習POP‧快樂DIY"，商家可以自行製作簡易的POP，幼教老師可以製作教具，小學老師可以輕鬆的做教室環境佈置，擁有更多的專業美工技巧讓需要的人簡易入門，讓不具有美工基礎的人，也可以快速成為專業的美工人員。

POP 推廣中心 創意教室

台北市重慶南路一段77號6樓之三
TEL:(02)2371-1270.(02)23711140

推 · 廣 · 中 · 心 · 簡 · 介

＊全國第一套具系統的POP叢書，具高參考價值，也是最佳的學習範例。

三、中心特色

（一）POP專業書籍

「POP推廣中心」一直秉持著專業、誠懇、認真的態度推廣POP教育，在此也非常感謝讀者熱烈的支持，為讓有興趣的讀者有更多的參考依據，進而邁向專業POP人員的領域。本中心除了深入各校園、機關團體、社團推廣外，更精心研發各種的課程教材，非常公開化發表於新書上，使讀者群有更加完整循序漸進的學習模式，建立起專業的POP教學系統及參考範例。

（二）各專校社團經營成果豐碩

POP推廣中心擁有一群最專業的師資，皆是經過最嚴格的培訓，豐富的教學經驗亦能充份掌握學生的需求。本中心師資群並參與各大專院校的廣告研習或美術類社團的創社籌備，並為社團指導教師及校內外POP研習營專任指導教師。帶領更多的學生進入有趣創意的POP行列，受到廣大的歡迎。

POINT OF PURCHASE

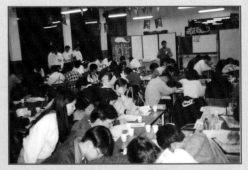

＊長庚的變體字營隊在簡大師帶領下，人人正聚精會神的努力學習。

POP推廣中心社團教學及營隊舉辦一覽表

社團教學		台北大學、元智大學、東吳大學、交通大學、長庚大學、文化大學、淡江大學、師範大學、台灣大學、中原大學、海洋大學、台北師範學院、台北護理學院、德明商專、台北商專、長庚護專、永春高中、中山女高、和平高中、明倫高中、育達商職…等
營隊舉辦	全國性	快樂陽光大學美宣系、長庚大學美宣培訓營
	全校性	台北大學、元智大學、長庚大學、文化大學、中原大學、師範大學、台北師範學院、花蓮師範學院、海洋大學、嘉義大學、台北護理學院、德明商專 、永春高中…等。

學習 POP.快樂 DIY
推廣中心簡介

＊榮富國小的教師研習營，每
位老師都自信滿滿的唷！

（三）國小教師在職課外進修特聘POP教師

因應教育部的政策，全國國小教師的課外進修課程，以POP相關課程及教室環境佈置最受歡迎，本推廣中心所精心規劃的專業課程受到肯定，並獲得良好豐碩的學習成果。

POP推廣中心校園推廣學校一覽表

地　　區	學　校　名　稱
台　北　市	士東國小、健康國小、內湖國小、西湖國小、南港國小、大同國小、東新國小…等。
淡、海區	老梅國小、淡水國小、竹圍國小、三芝國中
大新莊區	新莊：裕民國小、丹鳳國小、新泰國小、民安國小、豐年國小、中港國小、榮富國小、思賢國小。林口：麗林國小、麗園國小。泰山：明志國小。五股：更寮國小…等。
大三重區	三重：碧華國小、厚德國小、永福國小。蘆洲：仁愛國小、鷺江國小…等。
三　鶯　區	三多國小、大同國小、彭福國小、武林國小

（四）公私立機關團體POP講師

新實施的隔週休二日，增加了休閒活動時間，機關團體有機會規劃DIY POP進修實作課程，本推廣中心為台北市農會、景美農會、新店農會、土城幼教聯誼會、板橋幼教聯誼會、各國小家政班、愛心媽媽…等機關團體設計一連串課程活動，廣受好評。

＊景美農會的學員個個都是超實力派的哦！

（五）一般商店POP DIY的行銷活動規劃

協助單店商家規劃完整的POP DIY促銷活動現場佈置及文宣製作，從標準字・標準色・商標到各式媒體設計所延伸的POP行銷創意，提供單店整體精緻店面的新觀念。

●關爾嘉美語學苑

●四季風情・連秋紅・雅敦・華麗婷…等美髮店

●法國小品・蔚藍海岸…等精緻婚紗

●文鼎・文聖・甫林…等書局

*以藍、黃色為主搭配五顏六色的鉛筆，既符合主題又達到點綴賣場之效果。

*櫥窗、吊牌、海報加上燈光，叫人即使不想進來也難唷！

（六）各學校團體POP美術展覽推廣

陸續規劃各大專院校的POP校內外美術展覽，將正確專業的POP觀念推廣給更多的學生，啟發學生更多的創意空間。

●市北師社團點子POP美術展覽　●元智大學年度成果展

●長庚大學美術創意展覽

●德明商專校慶美術展覽

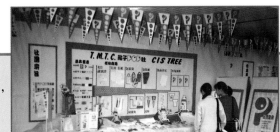

*社團所舉辦的成果展，水準不會輸給專業的CIS設計公司哦！

學習 POP.快樂 DIY
推廣中心簡介

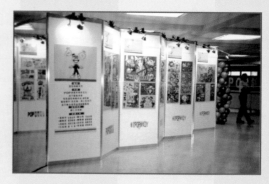

＊POP創意大展證明了POP的
變化空間是很廣的，本推
廣中心非常願與各機構舉
辦類似的展覽。

四、未來推廣方向

本推廣中心除了持續經營現有的專業管道外，將擴大與一般社會大
眾接觸層面，努力嘗試將更專業更豐富化的POP廣告領域深入各階層，
滿足並提升藝術性的文化進修。並期待更多人支持參與POP文化推廣
行列！

●擴大舉辦各項POP文化展覽。
●各大百貨公司聯合舉辦POP文化創意活動。

五、營業項目

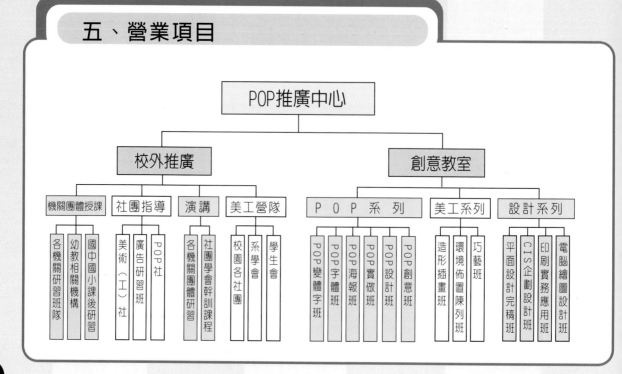

POP推廣中心
- 校外推廣
 - 機關團體授課
 - 各機關研習班隊
 - 幼教相關機構
 - 國中國小課後研習
 - 社團指導
 - 美術（工）社
 - 廣告研習班
 - POP社
 - 演講
 - 各機關團體研習
 - 社團學會幹訓課程
 - 美工營隊
 - 校園各社團
 - 系學會
 - 學生會
- 創意教室
 - POP系列
 - POP變體字班
 - POP字體班
 - POP海報班
 - POP實做班
 - POP設計班
 - POP創意班
 - 美工系列
 - 造形插畫班
 - 環境佈置陳列班
 - 巧藝班
 - 設計系列
 - 平面設計完稿班
 - CIS企劃設計班
 - 印刷實務應用班
 - 電腦繪圖設計班

推 · 廣 · 中 · 心 · 簡 · 介

六、推廣學習對象

1. 家庭主婦：增加生活情趣，美化環境，為子女的美育做充份的準備。

2. 社團的美宣：解決社團常須為繪製大量海報的困擾，輕鬆為社團帶來活力與朝氣。

3. 美工設計人員：讓您輕鬆戰勝電腦繪圖，培養更專業的美工技巧。

4. 培養第二專長：本業以外的唯一選擇，轉業兼差的最佳選擇。

5. 機關團體的義工：讓您在美工生涯中有更多的發揮空間，輕鬆在團體中發光發紫。

6. 公司行政人員進修：節省廣告支出為公司形象加分，帶來更豐碩的業務績效。

7. 中小學及幼稚園老師：解決您在教學以外的情境佈置困擾，輕鬆營造活潑的教學環境。

8. 小朋友才藝的最佳選擇：不同於一般才藝教室，優良的師資，專業的指導讓小朋友輕鬆的贏在起跑點。

＊精緻剪貼、插畫的適當運用，即可製成各式美觀又大方的實用品。
　　如：購物袋、信封、信紙、卡片、書籤等精美小品。

POINT OF PURCHASE

13

學習 POP.快樂 DIY
推廣中心簡介

＊良好的促銷佈置可營造賣場的
氣氛，常保顧客對賣場之新鮮感。

七、專業SP規劃

在這日益競爭的社會，想要有好的商機是商家絞盡腦汁來創造業績，增加客源的想法。為解決商家的困擾，全國第一家SP活動規劃公司，由POP權威簡仁吉率領專業製作群為您服務，20餘本POP著作及10年賣場企劃佈置經驗並成立全國最專業的POP推廣中心，值得信賴。是店家在經濟不景氣的唯一救星，讓你能脫穎而出，以最合理的花費，創造高人一等的非常業績。

（一）促銷的影響力

經濟面	形象面	效果面	教育面
‧節省隨業美工人員的人事費用形象面。 ‧節省銷售的人力資源。 ‧節省企劃、製作、採買、佈置的時間與費用。	‧提昇店格。 ‧增加員工的向心力。 ‧讓消費者認知業者是很用心在經營的效果面。	‧樹立店的基本風格和大型連鎖企業抗衡。 ‧不用裝璜就讓人耳目一新，四季風情。 ‧非常高的機動性，可塑性強教育面。	‧讓店家如格瞭解促銷的廣告策略。 ‧加強員工管理，整合內外促銷。 ‧培訓幹部的行銷企劃能力。

（二）促銷媒體製作

POP店頭企劃
櫥窗設計
平面CI設計
印刷品承製
帆布、布條、旗幟
吊牌
POP海報
POP宣傳物
電腦割字、玻璃櫥窗
幼兒園情境佈置

＊美麗繽紛的櫥窗佈置絕對是吸引人潮
的主要賣點。

八、專業的社團聯盟

為使喜愛美術工藝的各校社團有一共同成長之團體，特由各校學生成立此一以學生為主之自治團體，藉由各社團優秀卸任幹部社團管理經驗之傳承及各社團間彼此之相互交流以提升各社團之優秀素質，達到使各社團成為各校頂尖社團之最終目的。

創意手牽手社團聯盟的成立，拓展了大專院校相關屬性社團有更好更直接的交流管道，不僅提供專業有系統的課程並延伸社團對外的學習層面，增加培養第二專長的進修機會，擺脫參加社團即浪費時間的八股觀念。

聯盟所強調的是效率、系統、多元化，除了技術、社團管理、文化傳承等面面俱到，以訓練符合時代潮流的創意新生代為宗旨，奠定良好的美學生活觀及理性感性兼備的生活藝術。

＊羨慕嗎？趕快加入這專業的創意聯盟哦！

＊聯盟舉辦的幹部修練營，看大家活力四射的樣子，快樂的留影為本活動劃下一個完美的句點。

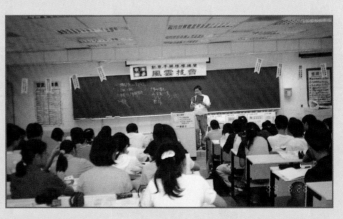

＊聯盟的籌備會，一個將串連各大專院校美工性社團的組織就是在此催生的！

學習 POP.快樂 DIY
推廣中心簡介

POP精靈．一點就靈

＊成立目的

整合社團資源	聯合幹訓	藉由共同舉辦幹部訓練，學習基本之社團管理及美工技能，以達到經驗傳承及交流之目的。
	聯合營隊	提供多元課程之進修機會，並實際執行大型營隊之舉辦，增進幹部之組織能力。
	聯合展覽	分享各校之學習成果及創意表現，並增進優秀作品的展覽機會，提升社員學習之成就感。
	聯合招生	大型營隊共同招生，以降低宣傳經費，社團新生之聯合招募或共同佈置以節省經費支出。

促進社團交流	社團經驗分享	藉由定期舉辦之交流活動，使社團管理、活動舉辦之經驗能夠互相分享、檢討並提供改進建議，以利社團運作。
	互相觀摩	各社團舉辦之活動，可互相邀請參與與觀摩，使各社團對活動規劃有較完整之想法與概念。
	活動資訊分享	各社團自行舉辦或外界舉辦之相關活動，可以以行事曆交換及相互交流的方式分享。
	社團聯誼	舉辦聯誼活動。提供各社團間感情交流之機會，以期能結交更多志同道合之益友。

增進社團福利	美工器材特價	參加本聯盟之社團，凡於POP推廣中心訂購一定金額以上之器材，可享特別優惠。
	課程優惠	凡參加本聯盟社團之社員，得於POP推廣中心享有課程之優惠，參加各社舉辦之課程及營隊，亦可互相給予折扣。
	績優社團獎勵	由聯盟提供，給予表現傑出之各社團及各社團之優秀幹部特別之獎勵，以增進良性競爭。
	師資及課程共享	對於共同需求之課程，各社團可聯合出資邀請師資上課或演講，以節省社團經費。

＊參加辦法

1. 以大專院校核準成立之美術相關社團為基本單位得申請之。
2. 備相關資料如：社團組織章程，社團簡介及當屆幹部基本資料一份。
3. 由社長或副社至POP推廣中心填寫社團聯盟報名表乙份，並繳交相關資料。
4. 由聯盟之幹部審核通過得加入之。
5. 目前聯盟所屬之社團有：長庚大學美工社、元智大學美工社、交通大學焦點POP廣告研習社、台北護理學院廣告研習社、台北大學駝鈴美術社、德明技術學院廣告設計社。

貳、POP 創意之旅

POINT
OF
PURCHASE

學習POP ● 快樂DIY

POP創意之旅

POP創意大展熱烈的展覽數周後,終於順利的圓滿落幕了,除了帶給社會大眾一個自我提昇的機會外,也增添了一點文化的創意氣息,對於未能躬逢其盛的讀者們,POP精靈記者在此將會為大家作一系列精采的回顧報導,使未能來得及參與的支持者也能一同品嚐這道美味POP的創意饗宴!首先,我們訪問到了主辦單位(POP推廣中心)的簡主任,讓我們了解一下為什麼會有這項活動的產生以及它將帶給我們什麼樣的廣大效益。

主旨

DIY時代的來臨,帶動自我主義的風行,各種強調實用價值高的才藝,逐漸熱門,其中脫穎而出的即是POP廣告。POP學習速度及方法輕鬆簡單,不但可傳達個人創造力也適合於社會各種階層學習。POP衍生的空間極為廣泛,包括海報編排、平面稿設計、色彩學、賣場吊牌、櫥窗設計到會場立體陳列佈置皆屬POP廣告應用範圍。不僅可提升個人對美學的認知也帶動廣告行銷的普遍性。本POP推廣中心為了推展全新的POP觀念,舉辦此次展覽,藉此促使社會化,深入至生活的每個角落,延續拓展POP廣告。

目的

藉由POP推廣中心最專業的師資及豐富的教學經驗,展覽現場引領解說一般大眾認識POP的製作運用及實用價值。

藉由各主館的創意展覽活動,包括海報、吊卡、告示牌、趣味插畫等POP廣告的各類商業運用,帶動大眾簡單了解POP運用範圍及種類。

現場舉辦創意選拔賽及各項講座及現場DIY,提供大眾一個休閒文化的去處。

提供一般商家,對店面形象規劃、海報吊卡指示標誌到賣場立體陳列促銷規劃的良好範例。

非常感謝簡主任接受我們的訪問,經過主任的簡單介紹,相信大家對於此次的展覽已有概略性的了解,經過我們認真的工作人員合力策劃、佈置,使得這次展覽能夠順利進行,您一定也很想身歷其境去親身體驗一下那充滿藝術氣息的天堂,除了感受創意外更想讓自己也進昇為全能的美工人,這趟旅程一定會讓您滿載而歸,想知道怎麼做嗎?精采的表演即將開始,千萬要睜大你的雙眼,不要逗留在半路上,因為,錯過這次,可能要再等30年哦。現在,大家就跟著POP精靈一起搭乘時間列車,作一趟有趣的POP創意之旅吧!

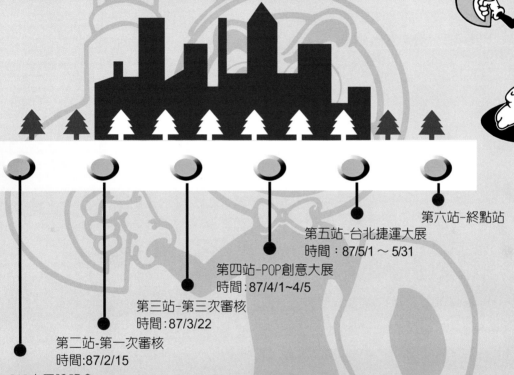

第六站-終點站

第五站-台北捷運大展
時間：87/5/1 ～ 5/31

第四站-POP創意大展
時間：87/4/1~4/5

第三站-第三次審核
時間:87/3/22

第二站-第一次審核
時間:87/2/15

第一站-POP大展說明會
時間:86/12/28

第一站-POP大展說明會
介紹:(針對"創意大展"展出內容主題,為參展學員舉辦展出前的團體說明會)使參展學員了解此次展覽目的,活動規劃內容,並說明本中心未來舉辦展覽的宗旨目標。

第二站-第一次審核
介紹:主要是掌握參展人員的工作進度,並給予一些建議及方向,使大家在之後做作品時能更得心應手。

第三站-第二次審核
介紹:決定參展的作品,並讓參展人員可以看到大家共同的作品及創意,彼此分享三個月辛苦的成果。

第四站-POP創意大展
介紹:展示各種pop技法及表現概念,希望能將專業pop觀念及技術傳達到各個角落,這可是一個創意的饗宴!.

第五站:台北捷運大展
介紹:與捷運的結合,配合pop文宣及教學活動來吸引大眾認識台北捷運地下商店街,活絡商圈發展,藉此也推廣pop於一般社會大眾,達到「生活POP,快樂DIY」。

第六站-終點站

POINT OF PURCHASE

第二站　　　　第三站

第一站-POP大展說明會

第一站-說明會

好的開始是成功的一半,因此辦一個詳盡的說明會是展覽成功的重要關鍵,現在可以看到的是POP推廣中心的工作人員們正賣力的為各位學員做展覽前的說明,看大家正熱烈的討論著,十分的精采,趕快進去聽聽看吧!

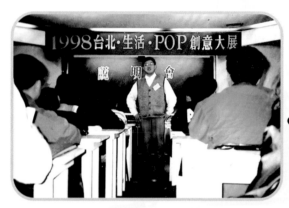

●來參加展覽的諸位,都是本中心菁英中的菁英,要參展前都要練就上刀山下油鍋的本領,相信大家都準備好接受磨練了吧!

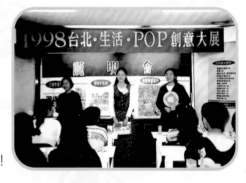

● 靠近一點,再靠近一點,聽完4組詳細的介紹後,相信大家心中已有明確的選擇了,要報名跨組的快來,4組都跨也可以哦!

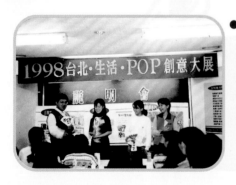

●看我的架勢,洪金寶那能和我比,各位決定參展的學員們,大家一起奮鬥吧!

ＰＯＰ精靈講座:
　　說明會就是在展覽前召集中心的學員,為他們講解展的目的宗旨並介紹展分組情形,讓學員決定是否參展並決定參展項目。

● 快!要發問趕快，
　等下就要決定參
　展組了。

經過一番精采的解說後，
展覽的分組名單終於出爐
了，從此大家就要共同奮
鬥3個月了，加油吧!

分 組 名 單

正字海報系列	主題	作者	作品數量	備註
1	美人魚香水精品店	鄭淑真	10	
2	輔大急救康輔社	楊慧敏	8	
3	台大資訊籃球社	林劭穎	8	
4	阿波羅麵包工坊	王玲鈞	8	
5	怪獸屋	王玲鈞、劉林峰	8	
6	李奧旅遊	劉慧玲、林淳雅	9	
7	唯唯家具	周書毓	9	
活字海報系列			60	
1	德德超市	許碧珊	7	
2	米弟歐影音麻辣店	劉怡君	8	
3	新朝珠寶店	吳明芳	8	
4	長庚美工社	劉林峰	8	
5	麥當勞光華中心	鄭如芬	8	
6	建國花市自治會	劉慧玲	8	
變體字系列			47	
1	考BOY	蔡筱威	8	
2	生活工場	葉曉元	8	
3	小龍攝影社	許金龍	8	
4	青蛙泡沫茶坊	鄭淑真	7	
5	酷妹的店	許莉玲	7	
6	溫古知心茶坊	洪珮綺	6	
7	思古坊	王佩儒	6	
插畫系列			47	
1	典藏浪漫	田欣凱	3	
2	玩鬧世界	張美玲	4	
3	寵物物語	陳曉慧	4	
4	農村曲	王秋燕	4	
5	資訊王國	范懿芝	4	
6	駕駛新貴	陳曉真	4	
7	可愛娃娃屋	陳怡秀	4	
8	絕境美食	李易蓉	4	
教室佈置系列			31	
1	推廣中心、創意教室	簡仁吉	6	
2	粉紅ㄓㄨ幼兒衣坊	謝琪琳	7	
3	原住民博物館	沈美如	6	
4	Candy Land 糖果屋	何翠蓮	6	

POINT OF PURCHASE

第一站　　　　　　　　　　　第三站

第二站-第一次審核

　　經過第一站說明會對於整個展覽及作品製作的說明，參展人員也開始積極的尋找自己創作的主題，準備大展身手了！為了讓大家有互相激發創意的空間，及更多新點子，POP推廣中心特別在大家製作前先開設了不同的課程，如：創意衍生，思考模式，編排構成，技法表現空間等精采的內容，讓每位參展人員能更得心應手的開始構思作品表現方向。

　　另一方面，推廣中心也慎重的推派出史上最公正，鐵面無私的4人評審團，共同訂定一套完善的審核規則，並即將展開不同階段的嚴密審核。

先為大家介紹評審團名單及審核規則

評審團名單：

1.雄壯威武的　**簡仁吉老師**　　　3.氣質出眾的　**沈美如老師**

2.美麗大方的　**謝琪琳老師**　　　4.秀外慧中的　**何翠蓮老師**

審核規則：

　　由4位評審員分不同階段共同審核參展作者之作品量，完成度技法表現及整體創意空間，以做公正的計分及詳盡的講評。

●.紅牌：唉...。不太理想，多加把勁！

●.黃牌：辛苦了！還差一點，再努力一下！

●.藍牌：恭喜你，表現良好順利過關。

藍牌，太好了！可以好好休息了。

大家了解遊戲規則了嗎?先請評審老師為大家打打氣！

簡老師：看到大家踴躍參加的態度與精神,老師對大家的作品滿懷期待,第一次作品審核想必可看到許多優秀的作品吧！

沈老師：經過各組員與指導老師共同奮戰多日,每個人都迫不急待的想看看別人的好作品,以更激發自己的創意。

謝老師：不同階段的審核,都有不同的達成的目標,希望大家共同努力,辦一個超水準的展覽。

何老師：嚴格的審核規則,是為了讓大家的作品更精緻、更出色,所以請多努力喲!共同創造好作品。

第四站　　　　　　　第五站　　　　　　　第六站

　第一次面對大家講解自己的作品創意想必有點緊張，台下還有嚴格的評審監督呢！不知大家作品進度如何，趕快來看看！

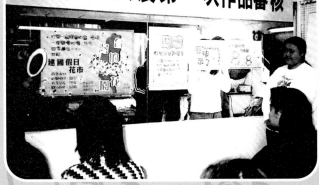

●瞧這位同學已完成了4張作品，評審員舉了表示順利過關的藍牌！

●這位面帶自信笑容的同學，想必對作品頗為滿意喲！

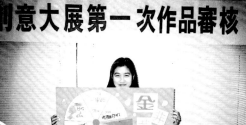

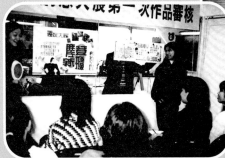

●受到評審員的讚美，露出了得意的笑容。

哇！真是太厲害了，大家都這麼優秀，真讓人感動。

第二站

製作實況：

作品收件時間終於進入最後倒數的階段，看每個人埋頭苦幹的模樣，果然是用心良苦，容不得一絲馬虎，好期待大家的完成品。

● 看到每個人桌上有各式各樣的用具及工具書，大家認真的態勢度一定讓各指導老師感動不己。

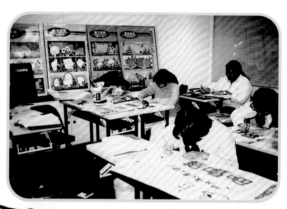

● 咦！看來快完成了喲！加油！趕快完成，就可以回家補眠了！

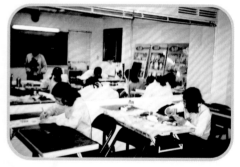

我要趕快到門口把關，沒完成的人不得踏出大門一步。

創意十足的簡主任

第四站　　　　　第五站　　　　　第六站

POINT OF PURCHASE

經過這麼久的努力，作品也完成了，今天就是一決勝負的關鍵時刻了，三審決定每人的作品能否如期順利展出，請大家摒息以待。

終於完成作品了！真是太快樂了！呀呼！！

完成作品的學生

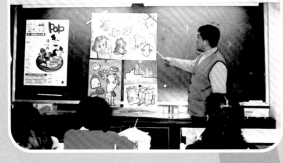

● 簡大師親自講解作品的優缺點以及作品的創意來源！

● 仔細瞧瞧，這幾幅海報可是重質不重量，張張精緻具專業水準哦！

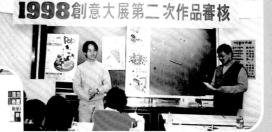

● 要完成以上美麗的作品可是得先經過嚴格的訓練呢！

第一站　　　第二站　　　第三站

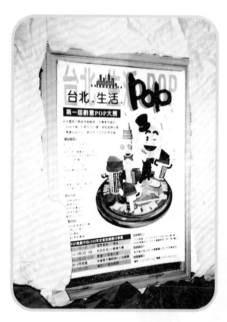

哇！好大張的宣傳海報，籌備已久的POP大展終於要開鑼了。看，連活潑的精靈及麥克寶寶，都在歡迎著我們，那你還在等什麼？趕快戴上眼鏡、豎起耳朵，準備加入這充滿創意的隊伍，記得～千萬別眨眼喔！

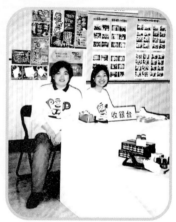

發現寶藏，前進2格。

遇見親切美麗的服務人員，休息一次。

緊張時刻即將到來，提起精神，勇往直前。

超級比一比誰是第一名，太過緊張，大叫5聲。

第五站

第六站

第四站-POP創意大展

START→歡迎光臨

進入會場走廊，
太過興奮，心跳
加速20下。

搶得先機簽到，高喊
「我是第一名」。

互助合作，大家一起ＤＩＹ
，愛的鼓勵一次。

簡大師親自導覽解說，運氣滿
點，和旁邊好友互相擁抱一次。

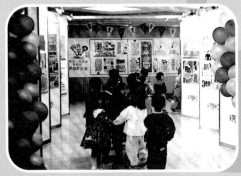

卡哇伊！連小朋友都喜歡哦！
感受強烈魅力，眨右眼5下。

恭禧你順利過關，特頒創
意初級証書以示獎勵。下一關更有
看頭，不多說 ～LET＇S GO ～

POINT OF PURCHASE

看完了POP大展的盛況，現在又來到這充滿藝術氣息的藝文廊，真是迫不及待的想趕快進入這有趣的美工天堂，就讓我們的導遊－POP精靈帶您一起出發。GO~

看到了嗎？你可以再靠近一點。不夠高，在原地跳5下。

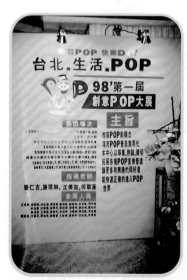

看到壯觀的刊頭設計，心生敬畏，行童子軍禮一次。

乾淨的走道搭配美麗的作品，趕快再前進一格。

參、POP 創意海報

POINT
OF
PURCHASE

- 非常POP創意空間
- 正字海報系列
- 活字海報系列
- 變體字海報系列
- 造型插畫系列
- 環境佈置系列
- 設計POP

學習POP●快樂DIY

3-1
非常POP
創意空間

在經歷了一連串的籌備過程，創意大展終於盛大的在台北市立圖書館舉行。感謝所有作者的用心製作及大家的共襄盛舉，為使此次的展覽成為永恆，特別將本次活動的所有資訊重新整理，並介紹每位作者所製作的海報創意來源及應用技法，於特殊部份並局部放大加以說明，以使讀者更能瞭解每張海報的創意及精華所在，希望藉此能使當天未能參與的人員也能感受這份震撼，並提供未來需要製作類似主題海報的最佳參考依據。

　　此次參展人員網羅本中心各階層人士，有一般上班族、家庭主婦、學生、教師、等…希望打破海報製作非專業美工不可的迷思。作品依本中心課程共分正字海報系列、活字海報系列、變體字海報系列、插畫海報系列及環境佈置海報系列等五大類，主題方面有公司行號、學校社團（有關主題及分類可參閱右表），內容部份又分形象、促銷、告示、活動、節慶、季節、產品介紹、徵人、價目表、招生等，經由各階層不同人士的創作賦予此次展覽多元化的風貌並激盪出各式的創意火花，讀者於參考時可細細品味其中之巧思，相信會是製作海報時的一大利器。

學習POP.快樂DIY

正字海報系列

1. 美人魚香水精品
2. 輔大急救康輔社
3. 台大資訊籃球社
4. 阿波羅麵包坊
5. 怪獸屋
6. 李奧旅遊
7. 唯唯家具

特 色

正體字為所有麥克筆字體的基礎，簡單易學且富變化。靠字形本身拉長、壓扁即可創造出十餘種風格的字，把原本呆板的正字轉變成更加的活潑，給人高級大方的感覺。

▲應用於較為高級、典雅屬性的海報，或較為正式的場合皆可用此一字體來表現；可呈現出不同的效果。

活字海報系列

1. 德德超市
2. 米弟歐影音麻辣店
3. 新潮珠寶店
4. 長庚美工社
5. 麥當勞光華中心
6. 建國花市自治會

特 色

為正字的進階課程，本身字體屬性較活潑，其中又以胖胖字、一筆成型字最受歡迎。除了書寫快速外並結合色彩學的應用，使色底海報也能充份與麥克筆字結合而達到高級的效果。

▲適合用於較開朗、明亮、活潑的場合，亦可使用胖胖字、一筆成型字書寫較為可愛的海報，應用範圍較為廣泛不受限。

變體字海報系列

1. 考boy
2. 生活工場
3. 小龍攝影社
4. 青蛙泡沫茶坊
5. 酷妹的店
6. 溫古知心茶坊
7. 思古坊

特　色

其表現技巧較為隨心所欲，任其發揮屬於自我個性化的字，為一般大眾所喜愛。不同於麥克筆字的風格，書寫容易、變化多端，搭配色底海報更為出色。

▲較適用於復古具有中國味的場合，另外，泡沫紅茶店也經常使用此一字體來做表現；可呈現出傳統、典雅的效果。

插畫海報系列

1. 典藏浪漫
2. 玩鬧世界
3. 寵物物語
4. 農村曲
5. 資訊王國
6. 駕駛新貴
7. 可愛娃娃屋
8. 絕境美食

特　色

利用各種技法如：麥克筆上色、廣告顏料上色、剪貼等…將工具書做配合海報主題的表現，讓字體結合插圖呈現出更完整的效果。不需基礎輕鬆快樂入門，人人皆可成為插畫高手。

▲應用於任何需要插圖的場合，可搭配主題選擇使用技法表現，亦可大型創作成看板或擺飾等…舞台設計、教具製作，機動性高且表現方式多元化。

環境佈置海報系列

1. 推廣中心、
 創意教室
2. 粉紅ㄓㄨ
 幼兒衣坊
3. 原住民博物館
4. Candy Land
 糖果屋

特 色

　　主要技法從簡單背景設計，裝飾應用及各式花朵製作，創意延伸到版面的整合運用等…並結合單元版面設計，將可創造出屬於個人風格的情境佈置。

▲可應用於學校的教室佈置；大型的舞台設計、簡單的教具製作或居家環境的美化等…並可融入教學課程中，引發學生的想像力。

　　經過以上的目錄簡介後，相信大家對於各個組別的特色及應用範圍都有基本的概念，更想知道製作的方法及技巧，針對不同的課程內容我們也將在後續的單元中做更詳細完整的介紹。

　　而本次的展覽大致區分成 5 組，每個系列中又有不同的主題，提供更多元化的選擇。希望大家在欣賞作品之餘也能感同身受每位作者的用心及生活美學的廣闊，讓 POP 的幽默式創意、作品的精緻度、永久收藏的價值性，使用在廣告創作的領域上進而提昇大家對於美學的涵養，並增加個人的自信與成就感。

正字海報系列

經過前面簡短的介紹後，相信大家都已經迫不及待得要趕快來欣賞這些美麗的作品了，那麼首先登場的是極具高級設計感的正字海報系列，每張海報除了應用到字體本身的拉長、壓扁等變形外，更使用了部份插畫的技巧並與圖片互相結合，使得原本單調的海報頓時鮮活了起來，加上每位作者針對不同主題屬性，設計出符合主題的內容，使此一系列作品呈現出各式不同的風貌。

　本系列作品也大量使用不同的編排形式，或是主標題與插圖結合，讓原本方正的海報趨於活潑化，因使用的工具為麥克筆，為呈現出其原始風貌，皆使用白底海報進行製作。

編號 1
主題：美人魚香水精品
作者：鄭淑真
頁數：38~41

編號 2
主題：輔大急救康輔社
作者：楊慧敏
頁數：42~45

編號 3
主題：台大資訊籃球社
作者：林劭穎
頁數：46~49

　　主題有夢幻高雅的香水精品；展現青春活力的學校社團海報；香甜可口的麵包工坊；創意十足的 PUB主題；可愛活潑的家具店；休閒旅遊的宣傳海報等…張張皆有不同特色，製作手法也不盡相同，將正字表現的淋灕盡致。

　　再次感謝所有作者竭盡心力的為此次展覽提供作品，接下來就讓我們一同來欣賞這美麗的饗宴，先為大家介紹此系列的所有參展人員及主題。

Do It Yourself
Do It Yourself
Do It Yourself

編號4
主題：阿波羅麵包坊
作者：王玲鈞
頁數：50~53

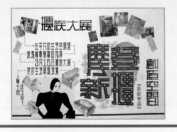

編號5
主題：唯唯家具
作者：周書毓
頁數：54~57

Do It Yourself

編號6
主題：怪獸屋
作者：劉林峰、王玲鈞
頁數：58~59

編號7
主題：李奧旅遊
作者：劉慧玲、林淳雅
頁數：60~61

主題：美人魚香水精品

（編號1）
作者：鄭淑真
簡介：中國工商會計科

★這個插圖技法是利用廣告顏料重疊法，其深、中、淺的上色非常清楚，在整個版面加上這個精緻的圖案，可使略顯單調的畫面有種畫龍點眼的效果。

形象海報

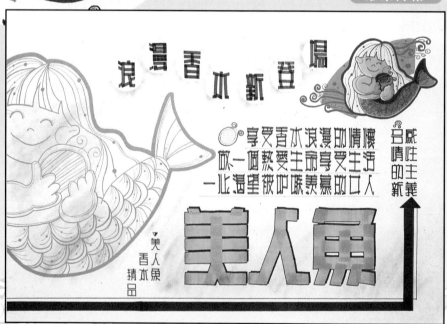

＊這張海報是運用廣告顏料上色法，利用紫色及粉彩營造出香水店高雅夢的氣息，指示圖案上的小豎琴正好和插圖上的圖案相呼應，給人一種小巧精緻的感受。

Do It Yourself

Do It Yours
Do It Yourself

促銷海報

* 運用幾何圖形寫意法將海報的主題「大香送」，巧妙的表達出簡潔的意義，並且配合趣味的迷宮造型，使得海報給人一種親切、通俗化的感覺。

★ 整張海報主要的創意就在這裡，它運用的是字圖融合的技巧，將插圖及說明文融合在一起。使用迷宮的造型和可愛的插圖，讓整張海報呈現出活潑趣味的感覺。

產品介紹海報

* 這張插圖技法是利用廣告顏料平塗法，海報編排以圖為底，文字再順著圖形加以編排。香精油有一種東方的神秘色彩，因此插圖使用印度女郎及建築來營造出東方的神秘風。

節慶海報

* 這張海報的插圖技法是剪影法，給人一種高雅的感覺，並且點綴上精緻的藤蔓框，使整張海報感覺更細膩、浪漫。

主題：美人魚香水精品

★創意主旨：

　　香水精品店要給予人一種高級的感受，因此在整體版面設計上較乾淨整齊在這部分的作品中運用了相當多的技法，有廣告顏料上色法、粉彩、色鉛筆、麥克筆上色法等，使原本呆板的正字海報呈現出一種峰迴路轉的效果。

產品介紹海報

＊這張海報的插圖技巧是彩色紙張影印法，利用拼圖造型的不同來展現出不同型的男人的不同風貌，並且利用黃藍對比色來凸顯主題。而彩色紙張影印法可提升海報的質感並節省做海報的速度。

告示海報

＊這張告示牌的插圖技巧是麥克筆類似色上色法。整張作品利用插圖來導引出現視覺效果，使人在看告示牌時，自然的由圖看到內文，感覺十分流暢。而告示牌因其空間較小，要素不宜太多，否則會有擁擠的感覺。

徵人海報

＊這張海報的插圖技巧是麥克筆重疊法。圖形是一個造形趣味的女孩，整張海報給人一種活潑的感受，彷彿告訴人我們就是要找活動力強、有個性的工讀生。在人背後加上律動的粗細線條可使整張海報科罪起來很有動感及生命力。

Do It Yourself

＊這張告示牌的插圖技巧是精緻剪貼法，插圖是一個戴著圓帽子的女郎坐在沙灘上，看到她露出的腿和手不難想像這是一個身材窈窕的女郎，而造型特殊的帽子正好遮住她的臉和身材，給人一種無限的想像空間。其空白處用幾何圖形點綴使得整張作品更為精采。

訊息海報

＊這張海報的插圖技巧是圖片滿版法。整張海報貼滿圖片讓人感覺東西非常豐富，而使用圖片可營造高級感。

美人魚香水精品
尋香
12345678
迷嬌 容清第非亞本
戀情秀五常冒香
水人佳大情妮水
人道人
Sabotine
非常香水排行
VERSACE VERSACE

促銷海報

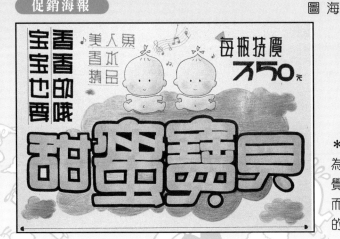

＊這張海報的插圖技巧是色鉛筆上色法。因為海報是促銷嬰兒用香水，色鉛筆的粉嫩感覺是否令你想到嬰兒那種粉粉嫩嫩的感覺？而主標所用的打點字更加強了整張海報活潑的感覺。

主題：輔大急救康輔社

（編號2）

作者：楊慧敏

簡介：輔仁大學生活應用科學系

正　字　海　報　系　列

活動海報

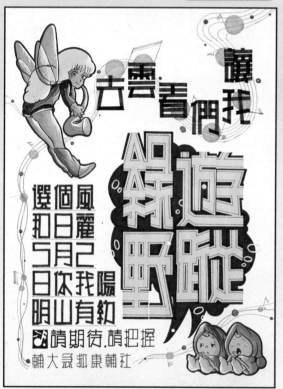

＊這張海報的插圖技巧是廣告顏料重疊法。巧妙的使用字圖融合技巧，仙子手中的樂器吹奏出來的音樂帶出了副標題，而由音符構成的視框環繞著說明文並傳到右下角的小孩耳中，此時小孩被音樂聲吵醒後，邊打著哈欠邊說出了主標題。整張海報是藉著音符來串連、整合整個畫面的。

★這張海報的插圖藉著光明面、陰暗面的呈現，使得插圖更有立體感。而左上的仙子和右下的小孩產生出互相呼應的效果。

42

Do It Yourself

Do It Yours
Do It Yourself

告示牌

＊這張告示牌的插圖技巧是精緻剪貼法。海報上利用小女孩手上的棒子來帶動視覺引出標題。而插圖衣服上的小配件、小裝飾，可使插圖看來更精緻、可愛，另外黃、藍對比色的運用可讓畫面看起來更加活潑、生動。

★剪影可提昇海報的質感，精緻的剪影可使海報看來更為細膩，鏤空的蝴蝶可捕捉人們的視覺焦點。

迎新送舊海報

＊這張海報的插圖是剪影法。我們可以發現到海報上主標題都有某一點是由蝴蝶構成，並有大大小小的蝴蝶散佈於畫面中，有整合版面的效果。整個畫面的色調與構成，給人一種高級典雅的感覺。

43

主題：輔大急救康輔社

★創意主旨：

　　急救康輔社景是一個活動性的社團，因此在設計海報時多以活潑、年輕化為主。這部分的海報極具巧思，在字圖融合的方面有許多不錯的創意，也因為社團的性質，使海報內容頗多元化。

活動海報

＊這張海報的插圖是麥克筆鏤空法加跑滿版。海報上的主標是變形字，用的是月亮的形狀，加上雲朵狀的大體色塊不禁就令人聯想到夜空，此時點綴上耶誕老人等的圖形，就使得海報繽紛、美麗起來。

★在海報上使用鏤空的圖形可增加海報的精緻度，用以圖為底的方式可製造出鋪底紋的效果，有似包裝紙的質感。

比賽海報

＊這張海報的插圖是廣告顏料上色的局部曝光法，此種方法有重點強調的感覺。海報上可發現主標、副標、說明文等竟是在一台卡拉OK上，而下方有兩個趣味化的人正張大著嘴高聲歡唱，此張海報插圖的應用使得海報呈現出輕鬆活潑的氣氛，並且讓人一目瞭然海報所要傳達的訊息。

Do It Yourself

Do It Yours
Do It Yourself

招生海報

＊這張招生海報的插圖是粉彩筆上色法。海報上利用趣味的插圖讓人覺得似乎真的不快一點就來不及了，很輕鬆的帶出整張海報的主題。

活動海報

＊這張活動海報的插圖是麥克筆重疊法。活動海報上的主標題是變形字，讓人產生動腦的感覺，告示牌上並使用了字圖融合的概念。

形象海報

＊這張海報的插圖是麥克筆類似色上色法。由海報上插圖的演變，將海報的主題一覽無遺的呈現出來

主題：台大資訊籃球社

（編號3）

作者：林劭穎

簡介：台灣大學資訊系

形象海報

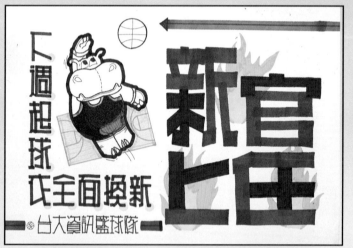

＊這張告示海報的插圖是麥克筆上色法，在插圖只有球衣有著色可強調球衣的存在，在球衣後用其對比色著色塊，則又更凸顯出海報要更新球衣的訊息。此外，在插圖後的色塊是籃球場喔！你注意到了嗎？

比賽海報

★主標最有趣的地方就在於「新官上任三把火」的三把火被化為圖形成了主標的裝飾（角落色塊），使得主標讀來饒富趣味。

＊這張告示海報的插圖是麥克筆鏤空寫意法。視框上藉由上下角落兩隻蓄勢待發的牛來帶出整個視框，並使得海報呈現出不穩定的狀態，表現出白底海報動態的一面。

Do It Yourself

Do It Yours

Do It Yourself

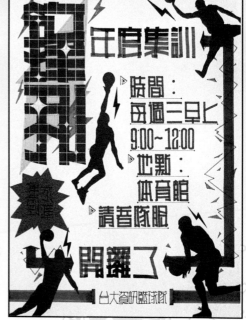

告示海報

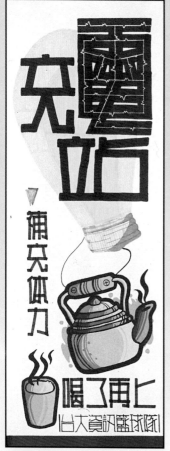

★告示牌上有一個水壺通了電線到發亮的燈炮上,給人一種只要你來喝杯茶水充充電,立刻就像是通了電的燈炮一樣又充滿活力,這是一個很有創意的表現方式。

活動海報

＊插圖使用廣告顏料重疊法在主標後的大體色塊一燈炮,不僅順利的點出主標,並將人們的視線向下引導,讓人在瀏覽告示牌時有一種順暢的感覺。

＊剪影的使用讓整張海報充滿銳利與動態的美感,藉四張剪影的圖片整合了整個畫面,並使得海報很有動感,給人有力的感受。

主題：台大資訊籃球社

★創意主旨：

　　籃球社是陽剛味較重的活動社團，在海報的設計上就較偏向酷、炫的風格，以符合籃球在年輕人心目中的形象。這部分的作品在色塊運用上有極佳的創意。

招生海報

＊這張海報的插圖是將圖片去背。左上角的大圓和右下角的小圓呼應得恰到好處。圖片中人物的動作就是主標的「拉、挑、扣、灌」。而主標、視框的造型就像是籃框的側面，整個設計也緊緊的抓住了每個人的視線。

告示海報

＊這張海報的插圖是彩色紙張影印法。將主標和圖融合起來並加上配件裝飾，讓人感覺似乎真有人在敲鑼、打鼓的慶祝，主標也因此十分的明顯，而選用的圖案、顏色使得海報呈現出可愛、乾淨的風格。

Do It Yourself

Do It Yours
Do It Yourself

形象海報

抛灑年輕的汗水
我們頭腦清楚思考敏捷
反應快速

耐撞
熊腰耐衝
人人憑臂

青春‧活力
籃球隊

個個籠蓋雄偉
跳躍力強

青自己

一台大資訊籃球隊一

＊這張海報以圖為主，利用紙張拼貼而成的人形，以淺色調來表現，非常具有籃球青春洋溢的熱情與活力。說明文依照頭腦、臂腰及腿的介紹文字依序擺在圖片四週圍，文圖對照，有分解圖、說明書的趣味，秀出完整的自己。

活動海報

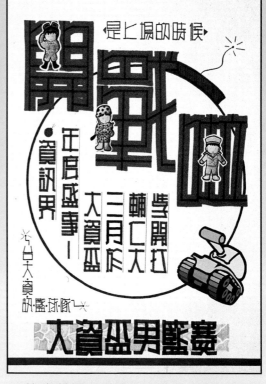

是上場的時候

開戰囉

學開打
輔仁大
三月於
大資盃
正官盛事—
‧資訊界

大資盃男籃賽

一台大資訊‧籃球隊一

＊比賽將屆，隊長下令提升隊員的戰鬥力，藉由這張海報充滿了戰爭的意味，讓士氣大大升高。由軍人圖案、戰車及飾框衍生而成的炸彈圖案等，讓整張海報一致性地充滿了戰鬥的活力，連指示文也都冒起了點燃的火花。

主題：阿波羅麵包工坊

（編號4）

作者：王玲鈞

簡介：輔仁大學生活應用科學系

形象海報

＊整張海報利用不同深淺的字體，使海報呈現出由深至淺的層次感，並將重點的說明文字與以強調，提升店的形象。蛋糕的圖片以各種不同色調的類似色配來完成，具有凝聚視覺的效果。主標題的色塊以艷陽的紋路來表現，很有其創意表現。

促銷海報

＊主標題的直線分割，將黑、紅的對比表現出來，有凝聚目光的作用，提高宣傳的效果。麥克筆重疊法的插圖則完整地提高了海報的精緻度，讓其更有看頭。雙手捧著的麵包蛋糕及邊走邊掉的食物，讓海報充滿了動感及趣味。

Do It Yourself

Do It Yourself

★字圖融合的說明文字，將文案內容中的美食，以插畫的形式表現，讓畫面更活潑、趣味而且更精緻，並讓觀者看到真實圖片而食指大動，頗具促銷效果。

產品介紹海報

促銷海報

*將主標題四個大字分別放在海報的四個角落，具有使整個畫面穩定下來的效果，而飾框的外形，與盤子的形狀相結合，是這組作品的一大特色。

*以麥克筆塗滿了剪影技法人物，讓海報具有高級的觀感，與外框繁複而精緻美麗的精油線條相互融合，使得海報給予人的感覺及其促銷的各種高級禮盒互相襯托，相輔相成。主標分割法及色塊裝飾與人物圖案相結合，創意十足。

主題：阿波羅麵包工坊

★創意主旨：

這組作品主要重點在於它提升這家店不同以往的生命力，利用不同插畫技巧，如麥克筆、粉彩、色鉛筆甚至圖片等，依據各種產品賦予不同的生命力，用更為活潑的圖文編排方式，將店的風格提升，創造更好的宣傳效果。

形象海報

＊以類似色平塗法將太陽的圖案，以各個色塊拼製而成，用來表現陽光較正面，自然的風格，與手工製作自然風味互相對應。

告示海報

＊主標題以黑色書寫，在白色底紙上格外明顯，彩色寫意色彩繽紛而亮麗。插圖的飛天麵包機飛翔在雲端，剛出爐的麵包與說明文飾框互相串連，是其創意的展現。

訊息海報

＊高反差的主標題「DIY」三個字，將字體切割為兩個部分，並以深、淺互相強烈對比，讓主標題明顯地表現出來。此外，以雜誌圖片精緻地表現出來，搭配藤蔓花邊框，更是完整而且一致。

Do It Yourself

Do It Yours
Do It Yourself

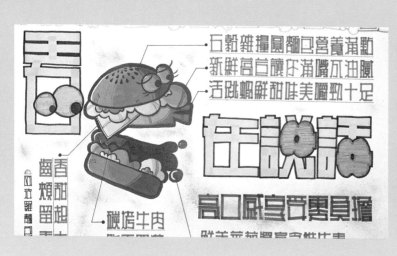

★這一整組字以字圖融合的方式來表現，「看」換上兩顆咕嚕轉動的大眼睛，「說話」則換上嘴巴的外形，擬人化的風格讓作品具有豐富的動態，漢堡張嘴說話的活潑程度更讓人感染了歡樂的氣氛。

形象海報

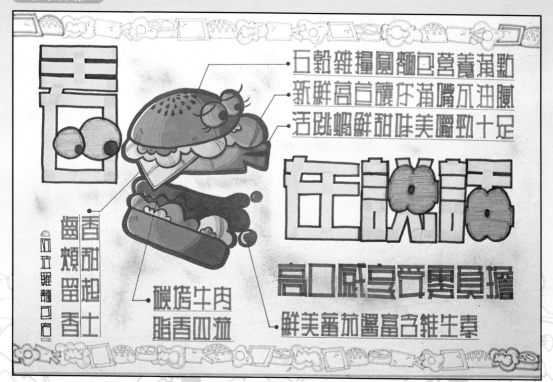

＊海報的上下兩部分，使用了各式食物圖案的鏤空法來表現，可看性十足，說明文字與插圖相結合，將產品的各項美味重點從材料、作法及健康成分表現出來，讓人想要大快朵頤。

主題：唯唯家具

（編號5）
作者：周書毓
簡介：中興法商企管系二年級

訊息海報

訊息海報

＊左右這兩張作品，一張是獵人的圖案，利用弓箭的圖案作為主標題裝飾，與年度摸彩的主題相結合，告知顧客此項活動即將展開，請務必把握住這個千載難逢的機會，而右方的海報則是一隻被射中的野豬，代表「正中靶心」，原來是中獎名單即將公布，中獎不也就等於是正中靶心嗎？這二張作品兩兩互相對應，一張是獵人準備打獵，一張是被射中的野豬，一張是箭，另一張是靶，有呼應的效果，色彩生動而豔麗，氣氛歡樂。

形象海報

＊以細緻的剪影剪貼來作插圖的表現，利用黑白之間高反差的效果，將左下角割下來的圖案放到右上角，一圖兩用的方式經濟又快速，且能達到精緻化的效果，與所表現的較高級家具風格不謀而合，呈現都會流行的雅痞風味。

Do It Yourself

Do It Yours
Do It Yourself

＊四處散布的小孩圖案，著上七彩的顏色，把小孩子的好動與天真表現在各種動作與形式中，讓人聯想到自家的小孩，與「床」需求相吻合。主標題以愛心圖案來作裝飾，暗示著父母的愛心，讓寶寶可以在所賣的床上有著純粹而美好的睡眠。

形象海報

促銷海報

★前衛風格的圖形設計，以幾何圖形的色塊將圖案切割成各個部分，並使用彩度高明度也高的顏色，讓插圖呈現亮麗而活潑的風格，並且表現出濃厚的設計感，是作者個人獨特的創意風格。

＊插圖在這張海報中被運用地淋漓盡致，繽紛亮麗的色彩，將畫面點綴出歡樂的氣氛，與開新分店的歡樂節慶氣氛互相吻合。下方鎮住畫面的輔助線及周圍的彩帶圖案也都使用各種色彩及幾何圖形來運用，整體感十分完整。

主題：唯唯家具

★創意主旨：

　　作者本身較為喜愛前衛的圖形及繽紛的色彩，所以在插畫的選擇上多利用簡單的幾何圖形來組合，賦予海報新的意義，而繽紛的色彩則讓海報充滿了歡樂的氣氛。整組海報圖文並茂，並善加結合，非常值得讀者仔細觀賞學習比較。

訊息海報

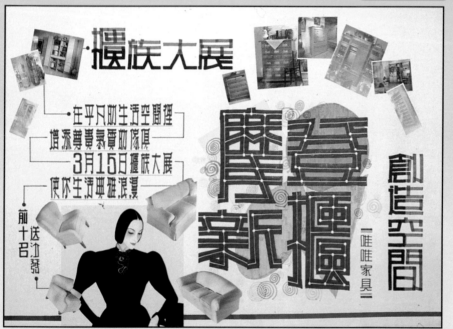

＊主、副標題的摩登新「櫃」及「櫃」族大展以諧音的方式來構思文案，具創新的風格。以圖片作為插圖，可以使顧客兩相對照，有較好的展示與說明效果，又能產生較高級的感覺，讀者可多加利用。

★中間的人物穿著高貴而典雅，打扮不俗，再加上酷酷的表情，可想而知是「摩登新貴」，一大堆的服飾，當然也需要「櫃」族來「創造空間」囉！有了真實圖片來對照，使得顧客在選擇時更方便，又可以將海報的高級感大大提升，具有非常良好的效果。

Do It Yourself

Do It Yours
Do It Yourself

＊以粉彩作出的圖形，將泡泡的樣子表現出來，與泡泡浴的主題互相融合在一起，而水漬的圖案與可愛輕鬆的泡澡插圖，讓整張海報詼諧又風趣，別具特色。

告示海報

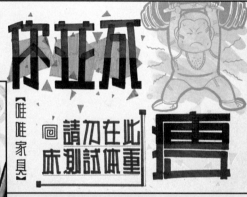

指示牌

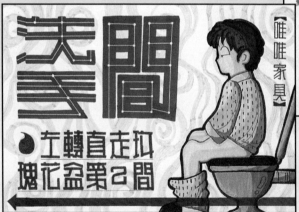

＊右上角舉重選手的龐大身軀，可見得一定不瘦！以寫意背景加縷空的圖案，快又美麗，可以多加利用。以「你並不瘦」的趣味用品警告顧客不要坐到床上把床壓壞了。幽默的用語讓顧客會心一笑而不覺難堪，是個好點子。

＊有趣而「大膽」的插圖，將洗手間內的情況直接描繪出來，明顯地標示了洗手間的位置，頗具趣味感。背景以淺色筆繪製出的紋路不須筆者贅述，讀者可自行體會，趣味橫生，是作者個人的獨特風格。

徵人海報

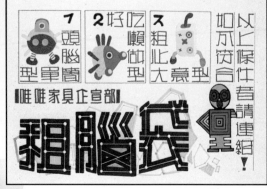

＊以「租腦袋」為主標題，乍聽之下好像在罵人，原來是要徵求企劃宣傳人員，需要很好的腦袋。倒反過來的徵人條件，也是創新用法。圖案以簡單俐落的幾何造型所組成，並且配以鮮艷的色彩，讓其風格與企宣部具有設計意味的主題相符合。

主題：怪獸窩

（編號6）

作者：王玲鈞、劉林峰

★創意主旨：

　　怪獸窩這個名字，可以讓人聯想到流行、勁爆、前衛的一家酒吧，所以整組作品在編排上及插圖的表現上，皆比較不受拘束且更突破傳統的方式來表現，也以各種不同的素材、技法來製作，十分特別。

形象海報

＊主要內容乃是提供各種調酒材料來讓顧客自行調製，說明文以調酒杯溢出來的方式來展現，用曲線的書寫方向來寫，紅色的酒滴更將畫面點綴地更為精緻。

★誇張化大頭小身體的調酒師拉著長長的手搖著調酒杯來表現，打開的蓋子還有許多汁液滴出來，感動十足。而亂來二字主標題以銀色勾邊筆來裝飾，十分勁爆，加上梯形的字體及與插圖相結合的色塊，絕對不是「亂來」喔！

活動海報

＊這組作品乃以光頭並戴著墨鏡的舞者作為視覺的重點，光頭象徵最炫的造型，而墨鏡則是作為最炫的配件，在舞台上大肆展現。剪影的人物及配件，讓畫面充滿了「酷」的感覺，而以抖框作裝飾的主標題，則使動感增加不少，果然很炫。

Do It Yourself

Do It Yours
Do It Yourself

活動海報

＊這張海報使用了影印法的插圖來表現，將酒桶依序由小到大來相互粘貼，營造畫面之層次感，讓酒桶看起來真的很多很多，與「酒水免費」的主題相呼應，不怕你不喝啦！而主標題的裝飾及點綴圖案以水蹟圖案來表現，與主題環環相扣。

形象海報

＊怪獸窩充滿了怪獸？這張海報以二隻怪獸拿著奇怪的武器作為整個海報的主軸，其路徑相碰撞，在「怪獸窩」三個字的地方，爆出熱烈的火焰，充滿了故事的情節與畫面，也是屬於形象海報的一種表現方式。

★這兩個插圖乃是以怪獸奇怪的造型作為其基準，再以各種顏色的色塊拼貼而成，並加上框使其更為明顯。除此之外，以大小眼、怪眼、怪牙得誇張化的造型，再加上陰影的製造及精細的裝飾線條，使畫面更為精緻而有創意。

主題：李奧旅遊

（編號7）
作者：劉慧玲、林淳雅
簡介：建國花市自治會企劃組

★創意主旨：

為迎合旅遊業新興的方式如火車旅、遊輪等，以不同的技法、風格來表現促銷活動。有浪漫的、有活潑輕鬆，讓作品呈現各種不同風味。

徵人海報

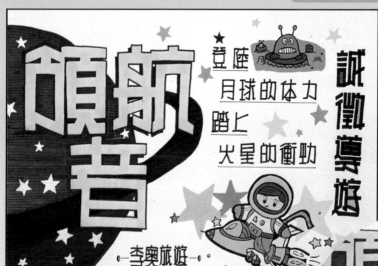

＊環遊世界是許多人的夢想，而遨遊天際就更是令人嚮往了，故以「領航者」作為「導遊」的代名詞，幾個插圖以廣告顏料平塗法繪成，還加上許多細緻的裝飾，並以星星作為點綴圖案以裝飾畫面。

促銷海報

★領航者三字作為主標題，以加框的陰影錯開框作一次裝飾，而二次裝飾的深色色塊，以插圖的火星圖案來作結合，有神秘的感覺，而點綴圖案的星星則變成銀色勾邊筆來運用。

＊七大顏色組成的火車圖案，搭配上不平行的鐵軌，讓整張海報呈現小朋友幼稚但天真活潑的趣味。「之」「旅」二字以方形的單一色塊呈現車箱之形狀。雲朵的煙及鐵軌整合畫面，穩定畫面。

Do It Yourself

Do It Yours
Do It Yourself

活動海報

形象海報

＊員工打瞌睡，幻想著「摸魚」去，這可不是指偷懶喔！字裡圖案分割法裝飾與前頭潛水賞魚的圖案讓我們知道這是指週休二日的戶外潛水活動，充實一下自我。而主標題以太陽光芒作裝飾，讓人耳目一新。

★剪影法的船及人物，有面向陽光看見背影的效果，將船及人物之外輪廓表現出來，美感完全被表現出來。細部的線條是手工的一大挑戰，需注意才不會斷掉影響畫面。

＊鐵達尼號傑克與蘿絲的愛情故事令人難忘，誰不想擁有這樣美麗的愛情呢？近來興起的遊輪休閒結合男女聯誼活動，讓人實現夕陽下在船桅前述說情話的願望。黃昏的彩霞以粉彩製造，而變形字的副標題，讓它具有浪潮的感覺。

3-1. 活字海報系列

欣賞完了高雅精緻的正字作品後，接下來上場的是變化多端的活字海報系列。由於是從正體字加以轉變，因此除了本身字形的變化空間非常多元化外，亦可創作出有如正字一般的高級海報。而本系列作品即是結合各種創意字體，如：胖胖字、一筆成型字、變形字等…配合各行各業的商業性質加以設計主題。

在此一系列作品中，作者們把原本單調、平淡的商業海報加上一些設計的另類創意，擺脫以往製作海報的呆板、一成不變，令人有耳目一新的視覺效果。例如：米弟歐影音麻辣店即是利用幻想的可愛人物來介紹產品；花市自治會則是使用壓花技巧融合在海報當中，使海報呈現出更精緻典雅的感覺。

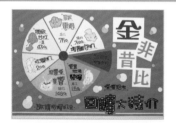

編號 1
主題：德德超市
作者：許碧珊
頁數：64~67

編號 2
主題：米弟歐影音麻辣店
作者：劉怡君
頁數：68~71

編號 3
主題：新潮珠寶店
作者：吳明芳
頁數：72~75

　　而麥當勞是所有大人小孩最喜歡去的地方，因此也大量使用了許多可愛活潑造型的人物來做整體串連，呈現出熱鬧繽紛的歡樂氣氛；一般讓人感覺高貴的珠寶店，也使用詼諧的對白讓畫面生動有趣起來；其它還有學校社團的各式主題海報；超市的促銷海報等…每張作品都給人不同的感受，絕對值得您細細品嚐。

　　接下來為您介紹此系列參展的主題及作者，並在此感謝每位作者的用心及作品的提供，現在就讓我們一同來欣賞這充滿創意且獨具風格的活字海報系列。

編號4
主題：長庚美工社
作者：劉林峰
頁數：76~79

編號5
主題：麥當勞光華中心
作者：鄭如芬
頁數：80~83

編號6
主題：建國花市自治會
作者：劉慧玲
頁數：84~87

主題：德德超市

（編號1）
作者：許碧珊
簡介：輔仁大學日文系二年級

告示海報

＊注意看，有個人在抽菸呢！以帽子作為大體色塊，而煙則與飾框結合，是張很有創意的作品喔！

為了您和他人的健康本場所

德德超市
謝謝合作

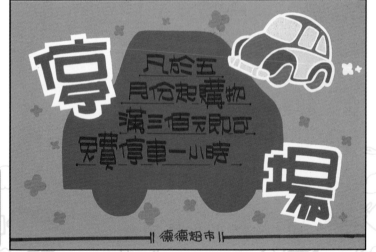

＊利用車子的剪影作為色塊及字圖融合，再搭配精緻剪貼插圖及高彩度的顏色，提示效果顯著而活潑。

停車場

凡於五月份起購物滿三百元即可免費停車一小時

德德超市

促銷海報

Do It Yourself

Do It Yourself
Do It Yourself

促銷海報

＊冰品總是讓人感到清涼無比，為了營造出涼快的感覺，使用了粉色系為整張海報的基調。字圖融合的主標題及以圖作為點綴的技巧，都讓海報更具整體感。

告示海報

＊這張作品的插圖非常醒目，以各種物品的圖案來表示「這兒可以放東西喔！」一格一格地色塊，表示出置物「櫃」的感覺。

★插圖利用廣告顏料重疊法作出陰影的效果，讓其更加精緻醒目。可以打開來放東西的頭，讓人發噱，營造整張海報的趣味感。

主題：德德超市

★創意主旨：

為表現超市給人新、明亮新鮮的感覺，故在用色上選擇以淺色為主的表現方式，搭配了紅、橙、黃等引起購買慾的顏色，使得整組作品與超市的風格緊密結合。在媒體上，則包含了促銷、指示、告示及徵人等主題，具備了多元的性質。

促銷海報

＊主標題「金」非昔比是很有創意的文案，利用諧音來告知「金額」比較少了！快來搶購，是不是也讓你很心動呢？

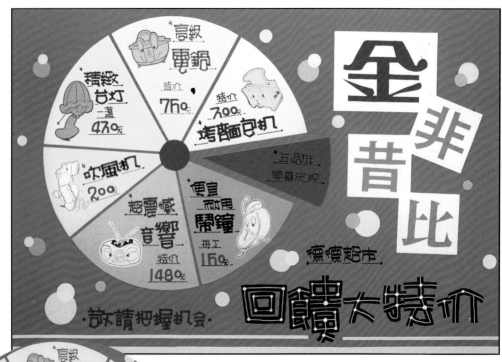

★價目表以「蛋糕切成一塊塊予人分享，讓大家嚐嚐甜頭」來表現出特價的意境及回饋的心情，拉出的一塊統一中求變化，更突顯出這張海報的獨特風格。

Do It Yourself

Do It Yourself
Do It Yourself

＊是不是注意到了可愛的腳丫子呢？說明文以腳印圖案作為襯底，以暗示出「向前走」的感覺。插圖採用粉彩筆的技巧，令人覺得輕鬆、親切。

促銷海報

＊鯉魚的促銷海報，以新鮮來作為主要推展重點。故在主標題上，將「鮮」字換色使之突顯。另外在插圖及底紋的顏色上，選擇了潮而天然的色系，讓人有新鮮的感覺。

主題：米弟歐影音麻辣店

（編號2）
作者：劉怡君
簡介：銘傳大學商業設計系四年級

★副標題的字形，以一筆成形字作為基本架構，再加上分割法裝飾及南瓜圖形的字圖融合，兩者相互配合，形成了這組豐富多變化的字體，令人耳目一新。

活動海報

＊這張海報的主題為哈ㄌㄨㄝ（萬聖節），故使用了詭異的黑色作為底紙，整張海報更繞著怪獸、南瓜、巫婆等相關題材上。仔細看征，可以發現怪獸的眼睛以逗點表示，十分生動，而嘴巴又與主標題相結合，令人吸了一大「口」氣。而怪獸的叉子並指向副標題，有視覺引導的效果，整張海報環環相扣，不禁令人駐足觀賞。

Do It Yourself

Do It Yourself
Do It Yourself

＊在這張海報中，以攝影膠片作為基調予以變化，製造出生動活潑的感覺，並以傀儡娃娃顯示出「動畫」的主題，趣味橫生。

促銷海報

＊以電視機作為主體，活動日期則以按鍵表示。在媒上使用粉彩上色，卻顛覆了粉彩柔和的感覺，採用了深色調徒手塗色的方式，創意十足。

告示海報

＊為防梁上君子，一些店家常以錄影來防止。這張告示牌以強烈的紅、黃來製作，並以象徵光明的太陽來監視，警告效果非常突出。

主題：米弟歐影音麻辣店

★創意主旨：

　　從主題來看，我們不難得知這家店是定位成較另類的風格，整體而言，不論在用色、題材選擇及技法的使用上，都採用較大膽的方式，顯現出明顯的個人風格。顯眼令人注目的基本風格，表現極為突出，與這家店的風格完全契合，給人深刻的印象。

★色鉛筆除了一般常見的表現技法製造出柔和的氣氛之外，也可以像這個圖案，利用深色調作出較灰暗的效果。在風格上有別以一般的表現方式。

形象海報

＊色鉛筆給人一種浪漫柔和的感覺，而這份作品卻大膽地使用了深色調，使之變得另類，不同於一般的刻板印象。此外，以字作出身體的感覺，亦是一個創意點。

＊主標題以立體字作出，讓人很難不注意，而插圖中仰視主標題的小女孩，讓作品更有感動！

告示海報

Do It Yourself

活動海報

＊米弟歐開幕了，連外星人都想來看看呢！以地球外輪廓作為飾框，並以菜瓜布!印出疏密有秩的星空，想不到吧！插圖則延續了作者的一貫作風，令人驚豔。文案上也很有趣喔！

促銷海報

＊這張告示海報以聳動的主標題引起讀者興趣，告知VIP卡的申辦方法，以人作為裝飾，頗具新意。

主題：新潮珠寶店

（編號3）

作者：吳明芳
簡介：實踐大學資訊管理系

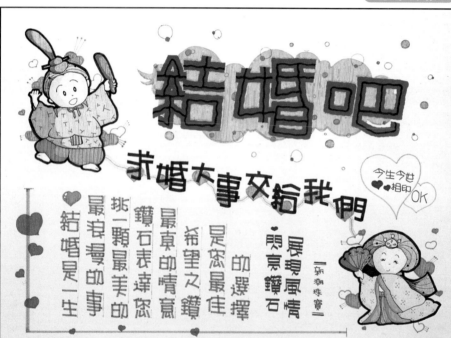

＊為符合結婚的喜氣，這張海報使用了較淺的色調，顯現出柔美的風情。副標題結圖案的彩帶，給整張海報作了最好的整合。

＊以彩帶、彩球作為圖案及色塊，是特殊的表現方式。爆炸框及收筆字：空心字的設計，給人強烈，爆發力的感覺。

形象海報

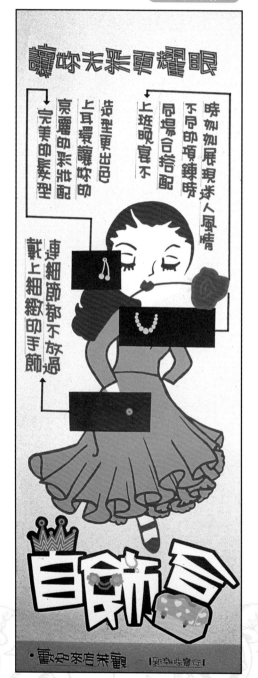

★主標題「首飾盒」三個字，採用字圖融合的方式來表現，有活潑、精緻的效果。「首飾」二字利用了各式珠寶珍品圖案，與字義相輔相成，而「盒」字理所當然與盒子相融合。精緻的質感是不是也讓妳想趕快擁有呢？

告示海報

＊圖案的設計，採用重點強調的方式，使主題更加突顯出來。飾框的設計上，將說明文與插圖融合在一起，導讀的效果十分搶眼。

＊利用鉛筆柔和的感覺，營造出童話故事般柔和、多彩的感覺，讓人覺得倍感親切，作為迎賓之用十分恰當！

主題：新潮珠寶店

★創意主旨：

　　珠寶是較為貴重的產品，在風格設計上多傾向高級的面貌，故在海報製作與顏色的選用上，較多使用黑、灰、白的配色，然而隨著消費族群年齡下降，豐富多元的金飾也隨處可見，在產品宣傳上也隨之調整而不拘泥於傳統的窠臼顯得更生動活潑。

促銷海報

　　★高貴的女人總是得戴些珠寶，是吧！貴婦人的黑色剪影給人高貴的質感。珠寶的照片圍繞著，更因為黑底而顯得突出，與整張海報相連貫，其整體性相當好。

＊這張海報採用高級感的無彩色配色，讓人覺得高貴、典雅，再利用紅色的喜氣來破壞，讓海報更添完整性，使「珠光寶氣」四字變為高級的象徵。

Do It Yourself

Do It Yourself
Do It Yourself

告示海報

＊這張告示牌以抖字來表現禁煙二字，有一些警告的意味；插畫中機器以手臂剪熄香煙，在禁止的同時，提供一點趣味感，緩和了僵硬的氣氛。

活動海報

＊針對男性市場，獨特的海報風格是必須的。這張作品中，主標題以翹角字表現出現代化的風格，以換色來作破壞，徵能夠與字義互相貼近。縷空法的插圖使其色調不致過於繁複，呈現出很完整的整體感。

告示海報

＊公共場所中，扒手常常出沒：這張海報以各種手勢的圖案提醒顧客小心扒手，是十分貼心的設計。

活動海報

＊本作品利用剪影圖案的人物思考的意念，與主標題色塊相互結合，作為整張海報的主軸，更以橢圓形作為點綴，整合出腦力激盪的感覺。

Do It Yourself

Do It Yourself
Do It Yourself

招生海報

＊以白雪公主童話中巫婆找美人的故事情節引導出尋找「美」工「人」才的主題，一語雙關。為了呈現童話故事夢幻般感覺，主標題以麥克筆結合色鉛筆表現，插圖則合併了色鉛筆及粉彩營造出夢幻、魔力的感覺，更結合了飾框的功能，使完整性更豐富。

★插圖採用色鉛筆重疊法，表現出色鉛筆特有的柔和質感，呈現出童話故事的風采。較為飽和的上色方式，使顏色雖淺，卻十分細緻，成功地避免了鉛筆可能出現的粗糙質感。重疊的技法則表現出陰影的效果，使插圖更有立體感。

節慶海報

＊你看過小孩子塗鴉嗎？在這張作品中，作者利用蠟筆來上色，表現出較隨興的兒童塗鴉，顯現童趣，更以「長尾巴」的嬰兒暗示生日與新生。蠟筆的質感較為粗糙，但小心使用仍可製造不同的趣味感。

主題：長庚美工社

★創意主旨：

　　以「美工社」作為主題，所以在海報的設計上刻意使用不同素材、風格、用途，使作品呈現不同的風貌及豐富多元的設計意念。在用色上則須傾　向豔麗的色彩，以強調「美工」的感覺，但也因應不同主題作適當調整，使之有較多的變化。

價目表

形象海報

＊為表現出美工的色彩使用高彩度、高對比的方式來組成，感覺十分豔麗。色塊的黑色，突顯了變色龍及底色的鮮豔度。主標題則採用幾何圖形組合設計出的英文字表現，以紅色主色及圓圈鏤空作為共通點貫穿，統一中求變化，十分豐富。

＊插圖採用類似色平塗法來表現，製作上較為快速卻仍精緻，別有一番風味。主標題與車輪相結合，可以使畫面更完整。飾框與插圖連結，兼具收斂與指示的功能，是創意的表現。本張海報使用了幾何圖形所構成的造型畫法，呈現矮胖化的可愛效果，不同於卡通及寫實的畫法，帶有與家不同的趣味感。

★為表現出變色龍的豐富色彩，選用黑色作底，明度低、彩度高的顏色來作拼貼，特別凸顯圖案的效果。以幾何圖形為變色龍的紋路，則避免了過於繁複的缺點，更增加了設計感。

Do It Yourself

Do It Yourself
Do It Yourself

＊主標題以疊字的空心字來表現，並用藍色分割法呈現安靜清新的感覺。「進悄悄」三字用諧音來告知讀者請悄悄地進來；而插圖更點出關上嘴巴的概念。整張海報清新而簡潔，令人耳目一新。

《長庚美工社》

《長庚美工社》

＊以畫家及畫板表現出美工人員的創作，並以畫板延伸作為主標題之大體色塊，相互融合在一起。主標題使用分割法，分割線與星星連成一線，暗示「靈機一動」的感覺，表現出「創意」的意涵。

《長庚美工社》

＊講到美工，多數人想到的是炫麗豐富的色彩，這張海報卻大不相同。古代的鳳凰圖案，加上咖啡色為基調的風格，讓海報呈現古樸的味道。以圖為底的方式，加上翹角字的主標題，讓海報更顯精緻。

主題：麥當勞光華中心

（編號5）
作者：鄭如芬
簡介：新光三越販促美工部

徵人海報

＊當工讀生除了賺錢，還有什麼好處呢？這張徵人海報，以梯子形狀的黑色色去告訴我們，可以學習很多東西，甚至一步一步往上爬，而說明文也清楚地點出這一點。擬人化的漢堡、薯條，可愛又活潑，好像正在說話呢！

★字圖融合的主標題，是這張海報最引人注目的地方。以活字為架構，加以打點字的變化，讓主標題更加活潑，而換色的框搭配各色的拼圖色塊，更是變化的重點。最重要的是將「人」字改為圖形的「人像」，引導出活潑的氣氛。張開雙手熱誠的動作，以精緻剪貼來表現，誠意十足。

Do It Yourself

Do It Yourself
Do It Yourself

＊麥當勞各中心普設的兒童遊樂區，是眾多小朋友駐足留連的地方，這張指示牌以「變形」的觀念製造出歡樂的感覺，麥克筆平塗法的眾多小朋友，多彩多姿的色彩是否讓你也忍不住想上去玩一下呢？

價目表

告示海報

＊速食業的競爭讓各家廠商推陳出新，得來速便是一個很好的例子。這張指示牌以小方塊來組成車胎的痕跡。暗示是車子走的通道，而字圖融合的主標題及影印法的插圖使主題更加明顯、豐富。因應需要，這張海報顯得較為沈穩。

＊食物的多樣性是一家餐廳所必須的，而這張海報便將各種餐點顯示出來，主標題也以較為活潑的梯形字來表現，再搭配一個字一個顏色的單一色塊，使得豐富多變的感覺得以完美呈現。特別的編排方式使困難度提高，需要精心規劃啦！

主題：麥當勞光華中心

★創意主旨：

　　這主題是令大人、小孩都會興奮的「麥當勞」其歡樂、溫馨的氣氛讓大家吃了還想再吃。並也表現出麥當勞給人的歡樂感。在色調上也因多兒童客戶的關係而以黃色為主色調，搭配其它多彩多姿的顏色讓人輕易地感受的小朋友的活潑與天真。

活動海報

★主標題的「神秘之旅」以麥當勞的標準色黃色來表現，搭配以銀色勾邊筆的框，給人炫目、神奇的感受，也提示了「神秘」的意涵。而以麥當勞Ｍ字圖形，搭配字裡色塊，在字中用類似色來表現，給人透明的感覺，Ｍ字從後面透過，頗為神奇。

＊漢堡是怎麼作出來的呢？這個告示海報以蜿延的路來顯示「神秘之旅」給人興奮又刺激的感覺，沿路的各種小圖示以平塗法來表現，暗示著隨時可能出現的驚奇感受令人期待。

Do It Yourself

Do It Yourself
Do It Yourself

節慶海報

＊本張海報最大的特色，在於使用的紙，注意一看，竟是麥當勞用來包漢堡的包裝紙呢！是不是很特別呢？利用剪、割字的技巧，在主標題的表現上，更是精緻。

促銷海報

＊主標題「限時特價」以打點字作變化，並加以換色，提示效果濃厚。藍色為冰淇淋給人清涼的感覺。

告示海報

＊禁煙是一般公眾場合必定的措施，而這張海報則是提醒來賓注意這一點，利用手槍的剪影加強其效果。又以「煙」作為標靶，「獵煙行動」的主題更加明顯。火燒的色塊，暗示「煙」的感覺，整體感十分明顯。

促銷海報

活動海報

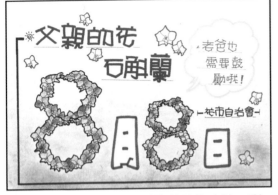

＊縷空法是插畫技法中較為快速的方法，利用圖形的輪廓來展現，因為沒有上色，所以不會使得整組畫面顯得零亂，也不會影響其它的文案，是比較保險的畫法。以圖為底的作法，讓畫面顯得較為活潑有朝氣。

★胖胖字是屬於個性字的一種，只要掌握整組字的架構便能夠展現其特色。這組胖胖字主標題採用標準的胖胖字搭配上字圖融合的技巧，將字中的一些筆劃改以花朵的圖案，顯得創意十足。

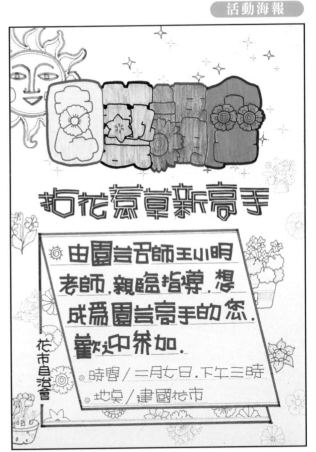

＊許多人都知道母親節要送康乃馨或萱草，但大部分的人都不知道父親節的花是石斛蘭，這張海報藉著由一朵朵細心描繪出來的石斛蘭所組成的數字，「8」，提醒大家別忘了這個特別的日子。以粉彩作出的漸層效果讓畫面顯得更為柔和。

Do It Yourself
Do It Yourself

促銷海報

＊收筆字的主標題以剪、割字的方式來表現，顯得格外精緻，「手」字與插圖的澆花器相結合，果然是「好幫手」讓畫面更為活潑，色調上採用高級的黑、黃配色，有很好的效果。

好幫手

鏟子·肥料
澆水壺…
●百種園藝資材
提供

花市自治會

台灣的花園

＊色底海報在製作時，時常要壓色塊，這張海報以台灣島的圖形作為色塊，並用類似作為配色，是較為協合的方式，而周圍點綴的組合法的花，更以多種豐富的變化形成花團錦簇的形象，兩者相加，點出主標題「台灣的花園」之意涵，是創造的重點。

形象海報

＊紅花需要綠葉來襯托，這張海報主要以綠色為底色，加上類似色的框，使得畫面更加協調。副標題以電腦字體及陰影字裝飾來呈現，再加上與主標題相同的花來點綴整個畫面，使它生動、有趣。

打開一扇綠意的窗，搭建一座關懷的橋，花市同您邁向二十一世紀。

建國假日
花市

營業項目
●庭園設計 ●盆景
●苦季草花 ●切花
●園藝資材 ●盆器

營業時間
每週六·日
連續假日

台灣的花園

花市
自治會

主題：建國花市自治會

★創意主旨：

作者身為花市自治會成員，自然以花作為主題，整組作品充滿各式各樣的花草，分別以不同的插畫技法來表現，欣賞其作品，宛如置身於花草叢林間，其清新、自然的風格，正好與大自然的風味相互契合，觀之令人心曠神怡。

活動海報

＊這張海報以藍色為主要的基調，壓色塊也採用類似色來展現，主標題部份用分割法，將兩者分為上下兩部份，同時也有高反差的效果。雲朵的大體色塊，令人聯想到戶外藍天白雲的效果。

壓花天地

花市自治會

由許韶萌老師帶您一同留住永恆的花顏

小品班·初級班·師資班 歡迎踴躍報名

進入花草奇想中

★作者個人擁有壓花的才藝。將之與插畫相結合，其真實性與精緻度為這張海報增色不少。窗台內的黃色與底色的藍色相互對比，將之突顯出來。點綴的部份以模擬磚塊的長方形來製作，呈現一致性。

由許韶萌老師帶您一同留住永恆的花顏

活動海報

＊花季的來臨總是令人興奮，大家等著一飽眼福。花俏字的字體讓海報有種花枝招展的趣味。而日本的人偶再配上櫻花的圖案來點綴，日本風味十足，整個畫面顯得柔和精緻。

春神來了

春季花卉展即將到來敬請期待

花市自治會

Do It Yourself

Do It Yourself

Do It Yourself

＊情人送花，除了美麗的花朵，總會加上一張精緻卡片，附上一小段情話呢喃。這張海報以誇大的花束加上以卡片形式基礎的飾框，是非常具有創意的表現。精緻剪貼的花讓高級感自然湧現。

促銷海報

＊一筆成形字是活字裡較為進階的字體，筆劃粗細的規劃是其重點，形成樸拙可愛的趣味。字形以分割法作為裝飾，綠色調的畫面，顯得清新。活潑的仙人掌，更是可愛。

3-1. 3 變體字海報系列

在以上兩個創意洗禮後，想必大家的美工技巧又更上一層樓了。事實上 POP字體給美工人員的創作空間是很大的，除了一般最為熟知的麥克筆字外，就屬變體字的應用範圍最為廣闊。除了結合印刷字體的特性並融入中國書法的技法和瀟灑率性的意味來導引出更具人性的字體。

因書寫技巧較隨心所欲，具強烈的自我風格，傳統的意味濃厚並帶點瀟灑的感覺，可應用不同字形的轉換，使變體字呈現多樣化的效果，從小型書籤、卡片、裱畫、到個性招牌都能自己動手做，不僅充份達到DIY的樂趣，又能突顯自我特色。

編號 1
主題：考BOY
作者：蔡筱威
頁數：90~93

編號 2
主題：生活工場
作者：葉曉元
頁數：94~97

編號 3
主題：小龍攝影社
作者：許金龍
頁數：98~101

　　本系列作品除了海報之外，每位作者亦針對主題製作出一套書籤及裱畫，使整組作品更趨於完整。有時下年輕人最喜愛的牛仔褲、個性服飾店；現在最流行的生活工場主題海報；復古的學校社團海報；現代的泡沫紅茶店；傳統的古董店及茶坊等…使用不同的技法，呈現灑脫、獨特的風格。

　　就讓我們一起來好好欣賞每個主題的創意方向及特色，非常感謝提供這些美麗海報、書籤的作者們，感謝你們的創意及用心，為此次的展覽增添了不少的風采。

編號4

主題：青蛙泡沫茶坊
作者：鄭淑真
頁數：102~105

編號5

主題：酷妹的店
作者：許莉玲
頁數：106~109

編號6
主題：溫古知心茶坊
作者：洪珮綺
頁數：110~113

編號7
主題：思古坊
作者：王珮儒
頁數：114~117

主題：考boy

（編號1）
作者：蔡筱葳
簡介：市立台北師院初教系二年級

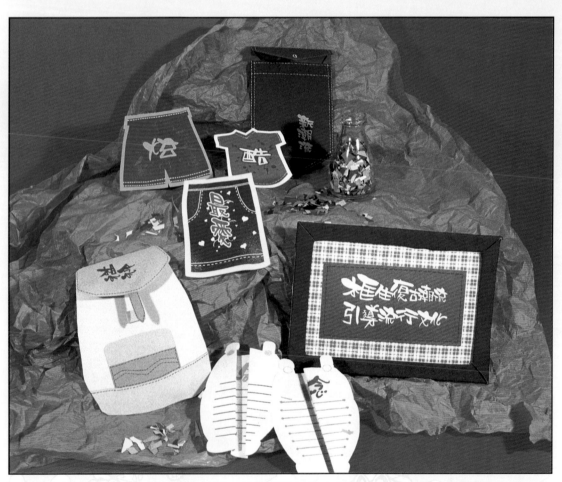

＊書籤以牛仔衣、褲、裙作為其外形，並以牛仔布給人的感受作為文案。而信封則分別包含包包、口袋之外型來製作，難度頗高。信封則是以吊帶褲之形狀來製作。最特別的就屬裱畫了，直接以牛仔布來圍繞其框，結合了布、紙兩者素材，有意想不到的效果。

Do It Yourself

Do It Yourself
Do It Yourself

促銷海報

*牛仔店新開幕，當然要「套牢」流行的腳步，並與牛仔「套牢」脫韁野馬之插圖相呼應，趣味十足。插圖採用剪影之技巧，的鬃毛精細的程度更是手藝的考驗，足見作者之用心。海報底部以內部噴刷的方式打上店名，提醒讀者記著這家新開幕的店。

形象海報

（此處為左側中間插圖）

*牛仔也可以用粉紅色來表現？作者以較特立獨行的方式來表現，採用粉紅色作為主色，再加上插圖的設計暗示褲子側邊扣環可以有各種運用方式，得以展現個人風格。與主題Be Yourself相互結合。

★插圖的形成以各種幾何圖形拼貼而成，並用不同的色彩相互搭配在同彩度、同明度的紙張作出年輕、熱情、活潑的感受。而褲子部份空著的部份，則展示出「沒有牛仔褲」的意念，搭配表情的驚恐，更能突顯主題。

形象海報

*作者以外粉彩將底紙製造出各種霹靂閃電的效果，再加上獨特的主標題字圖融合設計與插圖的炫目，更是讓人有種另類的觀感，表現出不穿牛仔褲就混身不對勁的感受。

主題：考boy

★創意主旨：

　　作者以牛仔之英文cow boy諧音相組合，而成其店名考boy，
清楚點出以牛仔褲及其他製品為該店的主要商品。在作品的製作
上都以此為其創意的來源，主題清楚明顯，並嘗試多種素材及各
式各樣之技法，展現牛仔之另風情，賦予不同之生命力。

形象海報

＊解脫，脫下牛仔褲的束縛是這張海報的重點。作者以
拉開的牛仔褲作出「脫掉」的感覺，可以感受到它連續
的動態。以圖為主的這張海報，將這家店的形象完整點
出。重疊法的拼貼，增加了精緻度，而與服飾名牌相結
合的指示文則是一項小創意。

告示海報

＊一般店面的收銀台，通常是十分保守的。然而這
家以年青人為對象的店則大膽地說出「錢拿來」，
利用收筆字給予人俐落、直接的觀感，更是令人驚
訝。插圖以新台幣圖形為主，與標題相呼應。

Do It Yourself
Do It Yourself
Do It Yourself

活動海報

＊將不要的資源拿來回收利用，有時能夠讓它展現新的生命。這樣海報以縫製中但尚未完成的牛仔褲來告訴閱者這個設計賽的活動訊息，背後的粉彩技法，呈現打燈的效果，縫紉機及線則共同組成了飾框，極具創意。

★廣告顏料重疊法的縫紉機，利用顏料的特性，作出漸層的效果，陰影與亮度更造就了整個插圖的立體感，每個面呈現以不同的深淺，更將光源的位置表現出來。同時縫線與飾框的結合，是創意的重點。

形象海報

＊棕色的類似色配色，給予整張海報較為質樸的感覺，與牛仔褲的風格近似。四角的釘子更讓它形成了公佈欄的感覺，與內部塊狀的色塊呼應。插圖使用攝影圖片，有較高級的質感。

主題：生活工場

系列字海報變體

（編號2）

作者：葉曉元

簡介：中興法商企管二年級

＊以「ＤＩＹ」三字分別製成的書籤在設計上結合了螯，表現其特色重點。信封與信紙亦採相同的觀念來運用，呈現其一致性。右下方的信封以工具箱外形作為模仿重點，連扣環也作得栩栩如生，立體感十足。

Do It Yourself

Do It Yourself
Do It Yourself

*將本店的象徵圖案放大置於其中，傳達該店的主要精神。萬國旗的設計代表產品豐富，來自世界各地，而螯則同時代表手及工具，及DIY之主要重點。

＊木工教室教你如何拼裝地板腳踏實「地」。作者以棕色色塊所拼成的地板為主題。再加上許多小小的工人圖案，組成快樂工作圖，令人感覺活潑有朝氣。

＊新店新開幕，以清新的綠色加白色表現出「新情」，而以斜體字寫成的說明文則以其不協調感製造出作品的動態。以淺色紙張剪成的各形狀小碎塊則在深色的底中，顯現出亮麗之美感。

★香蕉圖形外皮被剝下來，象徵著煥然一新的感覺，展現出全新的熱誠與風格。在製作上，採用單一色系深淺相組合，作出陰影效果，底紙也配合此主要圖形使用深色，以突顯出這個圖案。

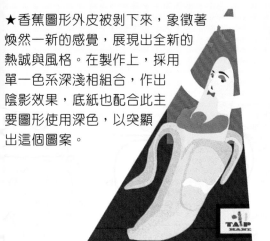

主題：生活工場

★創意主旨：

　　近年來，手工自製DIY漸漸成為各種用具的主流，小到一盆花草大到地板拼裝都變成流行商品。作者以DIY的觀心作為主題延伸出各項創作，並以螃蟹螯象徵的DIY手藝貫穿，意念清晰濃厚。

促銷海報

＊以棕色色塊再加上蠟筆塗成的樹幹，具有樸拙、粗糙的質感，與插圖相互結合，相輔相成。

價目表

★以黑、白兩色作出的精緻剪貼鳥窩有別於一般的作品，反而突顯出鳥窩的主題，在色底的海報中分外明顯。而色鉛筆上色所描繪出來的人物畫像數與一般色鉛筆的柔和風格大相逕庭，其陰影與細部線條，則造成了誇張化的寫實風格，另類作風別出心裁。

＊注意看作品上方攝影作品人像接上紙製衣飾的插圖，不同於圖片海報的高級感，而以大頭小身體的趣味化作法來突顯其日本風。維斯宣言以張大的口作字圖融合，增加創意活力。

Do It Yourself

Do It Yourself
Do It Yourself

形象海報

＊為突顯其世界性，特別舉辦各式產品的發燒指數競賽而與插圖相呼應。發燒指數也以溫度計來表示，創意十足。而各項產品名稱為增加趣味感皆以電影名稱作延伸，是創意重點。

★世界風味是這家店的特色之一，作者以自由女神之可愛圖像來表現美國風味，也以撕貼製作冰袋來退燒，與「發燒指數」搭配，互相對應。而黑色配上黃色的高級配色更讓圖案更加顯明有力。

告示海報

＊一般人想到花草，總不免會聯想到陽光、太陽，而這個指示牌則提醒朝九晚五的上班族在一天的勞累之後，在寧靜的夜晚，也要享受一下芬多精的滋潤。以月亮圖形作為指示圖案及打點字中的星星、黑色的背景草，皆表現出夜晚的趣味。

（編號3）

作者：李金龍

簡介：台灣大學商學系三年級

＊上方的裱畫，以真實照片拼貼而成，別具風味，前方以軟片及舊式軟片盒作為裝飾，新舊之間相互呼應對比，別具意義。書籤部份則分別以相機、軟片作為造型設計，文案也能與主題相互密切融合運用。而信封、信紙則以「影之戀」剪影人物為主題，相互連貫。

Do It Yourself

Do It Yourself
Do It Yourself

形象海報

* 芝麻開門的故事人盡皆知，而攝影社則要帶你打開攝影世界之大門。主標題採用較為厚重的字體，以筆尖字進行加粗、打點的變化，別具風味。插圖則以引蛇人的故事導入「引導」的觀念。

活動海報

* 對比色的配色，以彩度低、明度低的方式來呈現，再上淺色主、副標文字，使其強化、突顯，吸引來往行人的目光。插圖使用廣告顏料重疊法，明暗陰影清晰可見，背影則以粉彩加以變化點綴，有打燈的光感。

★ 彩色鉛筆具有豐富而柔和的色彩，其筆觸的線條依據不同的使用方式，常會產生不同的視覺效果。在這張作品中，則採用較重的筆觸，線條明顯而清楚，表現出彩色鉛筆獨有的特色，也同時賦予了插圖不同的生命。

促銷海報

* 好康到「燒」報的主標題以閩南語的諧音來作為構想，結合了本土風、諧音及意義上的延伸「發燒熱賣」，在其文案的創作上別出心裁。插畫利用粉彩色系淡雅的感覺，讓相機呈現七彩炫麗的另類風采。

主題：小龍攝影社

★創意主旨：

　　攝影社是屬於活動性豐富的學藝性社團，攝影相關的主題，包括相機、軟片、景物等，大量被用在這組作品中作為創意的延伸重點，然而除此之外，作者更發揮其想像力及創造力，以不同的方式來表現。

招生海報

＊主標題「喔」字拉出長長的尾巴，有大聲喲喝的視覺效果，副標題使用收筆字，俐落有力。插圖採用渲染法加縷空法，是很快速好用的創作方式。

★一般之圖片海報，使用照片作為圖片的來源，這張作品欲以角版之方式，模擬出鳥類之照片，具有創意。圖片採用精緻剪貼來製作，頗為費工，再加上更為精細的陰影製作，精緻程度比起照片毫不遜色。

活動海報

＊鳥兒飛翔在空中，讓你聯想到什麼呢？「大地的風箏」的確是個貼切的好詞，令人心領神會。作者在海報的左下、右上以鳥類之縷空剪影圖像製造呼應的效果，加上對等相對之色塊，相得益彰。其縷空剪影法的插圖手工精細，需要絕佳之耐心，足見作者用心之程度。

Do It Yourself

Do It Yourself
Do It Yourself

形象海報

＊在這張海報中，利用了諧音的方式來構想主標題，代表了拍照、按快門之意。整張海報因為懷舊的風格而採用了褐色及墨綠，古意盎然，躍動於整個畫面中。說明文的文字，取其尾，則為「新樂園」，以推薦九份這個好地方。

★插圖採用圖片配合角版加滿版，剪出台灣島的外形，表示台灣的風情。右下方的太陽圖形，以噴刷的方式完成，利用細緻的顆粒表現陽光揮灑效果，朝氣蓬勃。左上角及右下角的台灣圖形有呼應的效果，讓視覺得以從下延伸到上方。

活動海報

＊這張海報使用了變體字的壓印技法，將畫面點綴得更有趣，以圖為底的方式填補了文字間的空檔作加分的動作。為了表現出校園活潑繽紛的氣氛，插圖使用了許多小圖形作麥克筆平塗法，並使用淺色亮麗之色彩，十分搶眼。

主題：青蛙泡沫茶坊

（編號4）
作者：鄭淑真
簡介：中國工商會計科

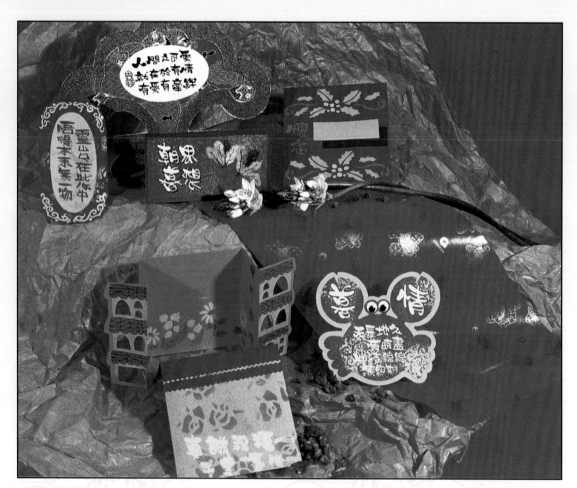

＊幾張書籤，分別以矩形、如意形狀及特殊圖形螃蟹來製作，可以發現其各自特有的特色，尤其螃蟹咕嚕轉動的大眼睛，彷彿要說些什麼呢！信封、信紙若是細看，可是非常精細的喔！

Do It Yourself

Do It Yourself
Do It Yourself

徵人海報

*下方的酒杯,在海報的要素上,結合了色塊與插圖,搭配配置得體的文案,可以讓人一目了然。文案內容表現出青蛙的特色,展現其經營店的精神,也說明了徵人的要求。以噴刷製造出來的光芒亮點,更具有活躍的意味,整體規劃主題十分明確。

節慶海報

*乍看之下,這張海報是不是給你一種全新的感受呢?噴刷技法製作的不規則圖形,有閃電的效果。誇張化的圖案及齜牙咧嘴的表情,歡樂氣氛讓人感同身受。不同於一般的廣告顏料用法,使用了不平滑而斑駁的筆觸,有另類的風格。

★這隻青蛙與其它的有什麼不同呢?仔細一看,以色棉紙撕貼組合而成的這隻青蛙,具有跳躍的動態,一張張色棉紙之間連接間隙,使它更有動感,也表現出樸拙的趣味活力。

主題：青蛙泡沫茶坊

★創意主旨：

　　青蛙泡沫茶坊，以跳躍的青蛙作為創意的延伸，特意表現出泡沫紅茶店的多種風情，有復古而典雅的風情、另類叛逆的瀟灑，再加上簡單且強烈的對比，呈現一家店的多元性與原創性，也跟隨著年青人不安於現狀的積極進取，令人耳目一新。

活動海報

*有色紙張影印法的食物，將整張海報團團包圍，卻不會過度影響到畫面的完整性，其類似色的配色，降低了色彩的衝突性，使其整體感覺十分柔和。將口誇張化的闊嘴字，讓人有想大快朵頤的念頭。

★這張插圖以誇張化，擬人化的方式，將其化為雕像的模樣，並以雙手捧著好多好多的餐點，與這次海報之活動相互結合，具有強烈趣味感。上色方式採用廣告顏料重疊法來表現，在調色時顏色較深、濃，並與底色綠色作明顯的區隔，選用暖色調的顏色。輪廓線以破壞來表現。

Do It Yourself

Do It Yourself
Do It Yourself

★作者以蚊香之螺旋圖案作為地球之圖形，並以數個不同的人形圍繞它，顯示整個地球，人人都在翩翩起舞的歡樂氣氛。這幾個人形，分別以不同姿勢不同動態來表現，讓畫面更豐富多變化。

告示海報

＊這張海報第一眼就讓人覺得為之一亮；採用黃、藍對比色，有強烈的視覺感受。整張海報只單純使用二種顏色，感覺較為清爽俐落，故在插圖的繪製上，也是以較簡單俐落的線條來表現，有新新人類的作風。

價目表

＊每次看到泡沫紅茶店的店員，是不是都覺得他們的雙手十分厲害，好像可以做好多人的工作？這張作品，以章魚來當店員，「八」手萬能十分討喜。疊字的文案，讓它的可愛程度增加了不少。

促銷海報

＊這張以圖為主的海報，其主要目的為介紹新系列的產品，故將「給我花茶」四字放大，使讀者注意。插圖以粉彩重疊作出陰影的效果。左上方的兩個大三角形將大聲喝喝的意思表現出來。

主題：酷妹的店

（編號5）
作者：許莉玲
簡介：護理師

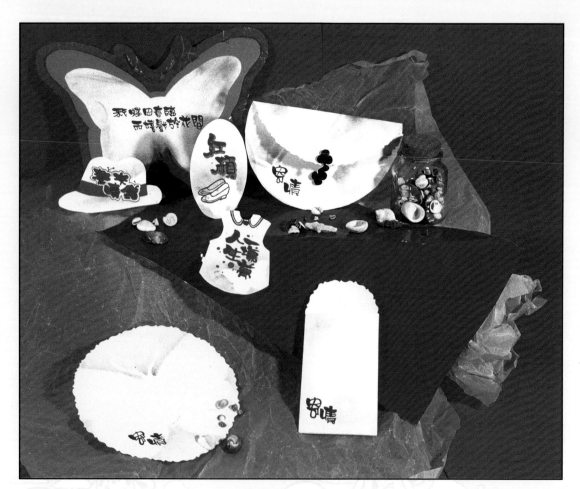

＊在這一組一系列的小型作品，包含信封信紙及書籤、裱畫，皆以「白」作為共同的底色，讓人一開始就有清新視覺感受，再加上淡紫色的粉彩，刷出蝴蝶圖形，不禁令人聯想到美麗的愛情故事。裱畫中以雲龍紙作出的外框，有特別的風味。

Do It Yourself

Do It Yourself
Do It Yourself

形象海報

＊在色彩上，因應「酷」的風格，故使用了黃、藍兩個對比的彩來表現，其對比強烈，有較活潑、熱力的感覺。「戀鍊風情」主標題，以諧音的方式來代換文字，讓喜愛項鍊的人特別注意。與下方的作品是一組的具有整體感。

★這條項鍊，以簡單的顏色來表現，中間的彩度的紅色加藍色，屬於彩度配色的方式。鏈條部份與主標題相結合，作為飾框的意思。而墜子則以精緻剪貼的花來製作，有精細的美感。

形象海報

＊與上方的項鍊為同一組，主標題也以「袋」領風潮的諧音來表現，為表現出整體感，故配色及插畫的方式及風格皆相同，但「統一中求變化，變化中求統一」，改以藍色為主，且使用不同形式的花，頗具特色。

主題：酷妹的店

★創意主旨：

　　以「酷妹」為主題，内容當然要非常跟得上流行，走在潮流的尖端，因此作品中大量使用當年的流行風潮「中國風」與「復古風」為主題，創造出流行又不失而典雅恬靜的最佳風味。

徵人海報

＊這是一張較為高級的海報，運用了圖片及特殊的拼圖色塊裝飾技巧，讓圖片顯得十分顯眼。用得是藍色的底紙，所以運用淺色的海報圖片，以突顯它。寫意噴刷的畫面整合動作，讓畫面有星空的效果

活動海報

＊獨門絕招，果然夠絕，以收筆字的字形來書寫，較有酷、炫的俐落感。後面的剪影蝴蝶精緻美麗。有很好的襯底效果，不會影響到主要文字。

Do It Yourself

Do It Yourself
Do It Yourself

形象海報

＊主標題「東方之珠」採用剪割字的技巧，作加框的裝飾，另為強調「珠」字，採用「換字不換框」的變化技巧讓變化更為豐富。抖字的主標題及傳統的雕花圖案，配了橙、黃的古意色彩，使得中國風味十分濃厚，正好與主題的意思相呼應。

形象海報

★這個絕美的國劇臉譜可不是用畫的喔，這是用精緻的剪功以及對比明顯的配色製作出來，充分展現女性溫柔婉約的一面。兩頰腮紅的部份，是製作上最困難的部份，使用了粉彩的技法，塗上淡淡的紅，讓臉頰紅潤了起來。

＊依標價紙張來給予不同折扣這種促銷方式是這幾年才出現的。這張海報在這個基礎下給予不同顏色一個創新名詞，讓這個活動包裝得更為高雅，如西施綠，是不是就讓人聯想到國色天香呢？

主題：溫古知心茶坊

（編號6）

作者：洪珮綺

簡介：輔仁大學生活應用科學系

＊這組作品中，最具有特色的就屬信紙了，以一片片的葉片串起來，前後還加上書皮，很具特色。信封以茶壺茶杯的多此一舉製作，很是可愛。裱畫為了表現出樹葉的質感，用棉紙撕貼來拼製，外框又以綠色來製作，還有蟲啃食過的痕跡，風格獨特。

Do It Yourself

Do It Yourself
Do It Yourself

活動海報

＊「找茶」聽起來不太好，但這兒可是指茶道高手而言喔！周圍的曲折紋路，是以香一點一點燒成的，讓紙張呈現古老破舊的感覺，可與作品的風味相結合。說明文字與水蒸氣相連接，曲線的寫法，具有挑戰性喔！

★這個茶壺是不是給你古樸的感覺呢？作者以廣告顏料調以較多的水寫意地塗上去，製造較隨興瀟灑的感覺，再以縷空法的插圖繪製輪廓線，讓人可以快速繪製，又可帶有中國水墨畫的風味，而有別於精心繪製的其它種插畫技巧。

告示海報

＊畫得拙拙的插圖，是不是第一眼就吸引了你的目光呢？用不完整的線條及明顯的輪廓來繪製它，果然產生了一種特別的感受，也難怪大家都會注意到它了。然而整個畫面因為以茶葉以圖為底來點綴，顯得精緻而完整。

主題：溫古知心茶坊

★創意主旨：

　　從店名來看，我們便能夠知道這是一個風格較復古的店，以諧音的方式說明「貼心」「知心」的風格，所以全篇作品給予人古樸、帶有拙趣的感覺，卻又不失豐富多變的特性。

★這兩幅互相拜年的人像，是以紙雕的方式來製作，做得十分精細，後面再貼上雲龍紙完成。整體而言，這組作品帶著濃厚的中國新年風味，令人倍感親切。

形象海報

＊這張以形象包裝為主要目的的海報，使用了喜氣的紅色為底色，再加上上下以金花紙裁成的輔助線條，有中國節慶歡樂的氣氛，讓人會有良好的印象。看了文案之後，更讓人產生溫馨而親切的感覺

Do It Yourself

Do It Yourself
Do It Yourself

徵人海報

*以聰明的鳥用石頭將瓶中水提高，這個童話故事令人印象深刻，用以引導出求才若「渴」的徵人海報，便是讓人驚喜的絕佳創意。黃色的底色有艷陽高照的視覺效果，加上鳥兒揮汗的動作，真「渴」呀！

告示海報

*以黑色為底搭配寫實的插畫風格，不須太花俏的裝飾就能使海報呈現高級感。

告示海報

*當您進入一家茶坊，迎面而來的是一張親切的小怪物，是不是覺得很有趣呢？以色鉛筆作出的線條感，使插圖更為生動活潑，張大的嘴巴彷彿大喊歡迎光臨，令人倍感親切。

主題：思古坊

（編號7）
作者：王珮儒
簡介：文化大學生活應用學系二年級

＊四張典雅的書籤分別以梅蘭竹菊作壓印的底紋，很有整體感。以店名思古坊為主題加上捲軸外型的巧思使整幅作品更增可看性。

Do It Yourself

Do It Yourself
Do It Yourself

活動海報

＊每個人家裡是否都有一些老舊的東西不知該不該丟！裡頭也許會有稀世的傳家之寶呢！左上及右下的小孩與老人呈現有趣的強烈對比，象徵著新與舊，再加上「當然我最老」的文字，令人莞爾一笑。

★雲龍紙是一種具有較粗紙纖維的紙張，使用時先以乾淨的筆沾清水將所欲的形狀描繪一遍，再以手指往兩邊拉開，使邊緣出現棉絮，這樣的質感與水墨畫渲染的感覺相契合，中國傳統風味濃厚。

形象海報

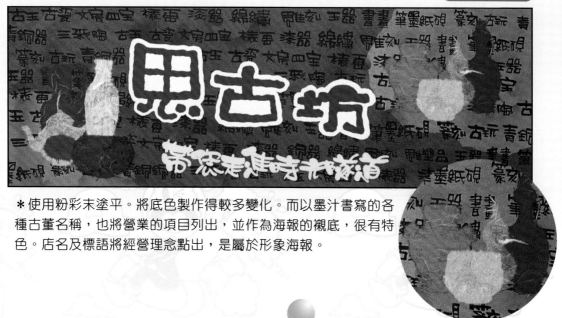

＊使用粉彩末塗平。將底色製作得較多變化。而以墨汁書寫的各種古董名稱，也將營業的項目列出，並作為海報的襯底，很有特色。店名及標語將經營理念點出，是屬於形象海報。

主題：思古坊

變體字海報系列

★創意主旨：

　　以古董店作為主題，使得這組作品果然古意昂然，充滿了古代的風味，帶您進入歷史的時光隧道，看看過去傳統的文物遺跡。作品種類從形象包裝到店內陳設，一直到活動—促銷的用品都有包含進去，具多元性。

促銷海報

＊這張折扣的宣傳海報，以雲龍紙撕出色塊，並使用壓印的技法，作出中國古典的紋路圖案，以滿版的方式來呈現，再搭配簡單的文案及插圖，呈現簡單典雅的風采。

★這個圖片採用了「局部曝光」的技巧來表現，將我們所選定的特別部份以廣告顏料平塗法來表現，讓它成為視覺的焦點，具有加強視覺效果的作用。而在其餘的部份以渲染法作背景，鏤空法描繪外輪廓，將整個圖案較為完整地描繪出來。

Do It Yourself
Do It Yourself

促銷海報

＊這整張海報，以藍色搭配白色的無彩色高級配色來製成，與青花瓷器的白底藍紋互相呼應，十分典雅而美麗。色塊花瓶的形狀裁成兩半，上色呼應為對等壓。青花花瓶可不是圖片喔！這是以色鉛筆依圖案描繪出來的，畫得微妙微肖，令人讚嘆不已。

形象海報

＊微笑的彌勒佛挺著大肚子向著進來的顧客，任誰都忍不著帶著微揚的嘴角。精緻的圖案以套色的方式來製作，使圖案帶著細緻而優美的色彩。上方的「和氣」二字以抖字表現，頗具中國味。

形象海報

＊雕刻出來的藝術品具有堅硬不易碎的特性，可以長久保存，卻是製作困難，從插圖中藝術家用力猛敲的表情便可以略知一二。底紋的裂紋以吹畫作出，具童年的趣味。

3-1. 4 造型插畫系列

除了以上各式麥克筆字的變化外，海報亦可搭配符合主題的插圖，使整體畫面呈現出多元化的感覺。而又因插畫的技巧不同，可依照各種主題訴求而加以延伸創意，從麥克筆、廣告顏料、色鉛筆上色等…皆可應用在各式媒體上。為了讓大家對插畫有更深入的瞭解，本系列作品為純粹各式技法的應用，每組作品亦選擇不同主題加以設計。

　　有融合傳統復古和現代創新的婚紗精品，以插畫的寫實、造型、剪貼等技法互相運用，令人有耳目一新的視覺效果。而能帶給小朋友及女孩子雲淡風輕感覺的可愛娃娃屋，更是在作品中呈現盡是歡樂、幸福的景象，十分令人嚮往。

編號 1
主題：典藏浪漫
作者：田欣凱
頁數：120~121

編號 2
主題：玩鬧世界
作者：張美玲
頁數：122~123

編號 3
主題：寵物物語
作者：陳曉慧
頁數：124~125

編號 4
主題：農村曲
作者：王秋燕
頁數：126~127

　　代表現代尖端科技的資訊王國及駕駛新貴主題作品，皆以給人親切熱忱的感覺來做為海報的訴求重點，打破以往資訊業的專業冰冷感覺。而樸實無華的農村曲，利用大地清新自然的風味，營造出令人心曠神怡的視覺感受。還有令人垂涎三尺的絕境美食；活潑俏皮的玩鬧世界；關懷動物的寵物物語等…皆可滿足各階層的不同需求。

　　再次感謝所有作者的共襄盛舉，休息片刻後一同來欣賞這些刻劃細膩、用色精緻大膽的純藝術創作，希望藉此可以激發大家更多的創意點子。

主題：典藏浪漫

（編號1）

作者：田欣凱
簡介：聖德基督學院大傳系

★創意主旨：融合傳統和現代創新的視覺感受，以插畫的寫
實、造型、剪貼等技法互相融合使主題表現更豐富有變
化，並且能突破傳統八股的感覺，令人有耳目
一新的感受。

促銷海報

＊這幅插畫以麥克筆重疊法來表現，以作者擅長的寫實畫法，將畫面中的各個細緻的部分，以真實的陰影暗面作為重疊的重點，甚至衣服的皺褶及葉子等微小的部分，也一一地加以修飾，十分用心。

形象海報

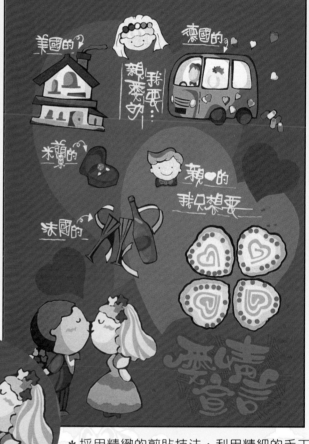

★精緻的剪貼技法，將兩個小新郎新娘表現得既精緻又可愛，陰影的效果利用類似色的紙張由淺至深拼貼而成，讓立體的效果呈現出來，新娘的膨膨裙及髮絲的波紋，更是表現的重點，讀者可多加揣摩。

＊採用精緻的剪貼技法，利用精細的手工技巧，作出各種特殊效果和髮絲的波紋及陰影等，使插圖的表現變得十分細緻。而畫面中，新娘的一大堆要求，對照新郎的「只要這家的禮餅」，顯示這家有多好，的確「愛情宣言」

促銷海報

White Sanber

今夏喜餅全面 **6** 折

MON	TUE	WED	THU	FRI	SAT	SUN
1	2	3	4	5	6	7
8	9	10	11	12	13	14
15	16	17	18	19	20	21
22	23	24	25	26	27	28
29	30					

＊這幅插畫以麥克筆重疊法來表現，以作者擅長的寫實畫法，將畫面中的各個細緻的部分，以真實的陰影暗面作為重疊的重點，甚至衣服的皺褶及葉子等微小的部分，也一一地加以修飾，十分用心。

★這個女孩看來，是不是十分真呢？作者以寫實的工筆技法，將作品的各個細部，使用極細的筆及廣告顏料，把各個亮面及暗面都描繪出來，尤其是流蘇及服飾上的刺繡圖案，更是將其一條條的分界表現出來，在此微小的動作上，使可知道作者的用心。

形象海報

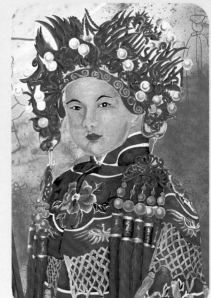

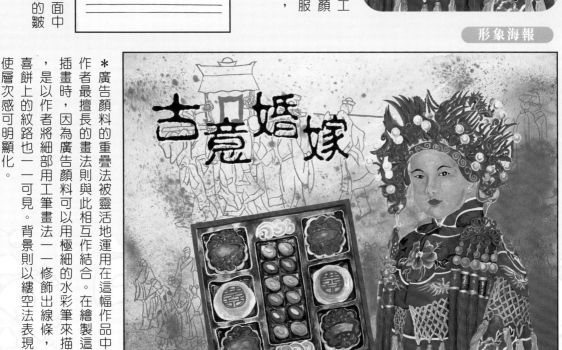

古意婚嫁

＊廣告顏料的重疊法被靈活地運用在這幅作品中，作者最擅長的畫法則與此相互作結合。在繪製這張插畫時，因為廣告顏料可以用極細的水彩筆來描繪，是以作者將細部用工筆畫法一一修飾出線條，連喜餅上的紋路也一一可見。背景則以鏤空法表現，使層次感可明顯化。

主題：玩鬧世界

（編號2）
作者：張美玲
簡介：輔仁大學西文系四年級

★創意主旨：「玩鬧世界」這個主題，是一家主要販售「鬧鐘」
的店，主題內容多圍繞著「鐘」及「時間」在跑，以呈現
其特色。作品呈現多樣化的技巧，並以造型畫的
方法作連貫使其呈現一致性。

促銷海報

告示海報

＊以粉彩製造紛亂的效果，使「吵」的感覺表現出來，而色鉛筆的鬧鐘及雞圖形，則象徵著很吵的東西，一個裂成兩半，一個則摔倒了，暗示「鬧中取靜」的效果。

＊這張海報以動物的造型剪貼作為主題，將各種動物的特性與產品相結合，如章魚當然是潛水時用的，貼心的懷錶不就像袋鼠媽媽的心肝寶貝，老鼠互望表情意，當然是對錶囉。精緻剪貼技法將各種動物表現地活靈活現。故事的主題龜兔賽跑，提醒人們做時間的主人，因此使用更加精緻的方式來表現。

★因貪睡而落後的兔子，在睡醒時該是如何地驚恐呀！從兔子頭上的汗珠及往前狂奔的姿勢，我們不難發現出來，本圖案各種動態及律動的感覺，將故事性很明顯地表達出來。而精細的剪貼技法，將主題的龜兔特別突顯出來，更有立體感。

脈動

形象海報

掌握時間的脈動

＊這張插畫中，我們可以發現前後的層次感。如最底層的縷空法是背景。而中間則使用廣告顏料平塗法來繪製，而最上層則運用了廣告顏料的重疊法，有陰影深淺的立體效果，使畫面更加精緻。各種鐘錶及前方的棒球小子，提醒人們時間的重要性，要守時喲！

促銷海報

＊灰色調的底，及大樓之背景，表現出「黑夜」，而上面以彩色繪製的人物，幾何圖形的造型十分有趣，具有設計感，與發光的地球連接，將特價的資訊傳達出來。

★廣告顏料重疊法是各種上色技巧中，最能掌握住其陰影製造的技方，如這張插圖，便使用了五層漸層，將色塊由淺至深排列，再加上各種弧度線及亮點，使得所得之圖案看起來十分精緻，其用心的程度可以多加學習。

主題：寵物物語

（編號3）

作者：陳曉慧

簡介：德明商專會統科二年級

★創意主旨：愛動物的人總是快樂的，作者運用剪貼、粉彩及廣告顏料等各式不同的技法製作以寵物為主題的插畫，共同特色便是其歡樂的氣氛，讓看到海報的人都能變得更快樂。

形象海報

＊以愛心的圖案堆積起來，代表著寵物主人的無限愛心，而寵物店則提供了寵物主人各種愛心的服務。

★紙張的拼貼因為顏色均勻而清晰，所以較為精緻，而陰影則可用精緻的剪工剪成，讓畫面不致太零亂，且在欣賞畫作時，可以產生較好的立體效果，尤其是頭髮及衣領的部份，更是重點。

Do It Yourself

Do It Yourself

Do It Yourself

形象海報

* 類似色的狗及腳印的剪影與底紙，在最底下的背景達到點綴且豐富畫面的效果，而前景的各種動物造型，以類似紙雕的技法來完成，讓狗兒毛絨絨的模樣被完整地表現出來。狗的各種動態或坐或臥，顯得生動而活潑。

★ 這張作品以局部曝光的方式，將中心的愛心突顯出來以強化宣傳的效果。後方的背景則使用渲染法加縷空法來創作，製造深淺不一的效果。前方愛心圖案內，以重疊法來表現，並加上類似色作裝飾，使得整體感覺細緻而豐富，呈現完美的感受。

促銷海報

* 色鉛筆的表現技法一般而言是較寫意的，但也可以用飽和的畫法使圖案出現精細而亮麗的風采，其顏色較均勻而漸層界線較不明顯，有別於廣告顏料的上色方式。

告示海報

* 以色塊加以破壞，呈現繽紛的效果，一個頂著一個的插圖，顯現可愛活潑的馬戲團風格。麥克筆重疊法的插圖，較為快速而方便，使用起來又不會弄髒。以曲線圖形作成的閃電圖形，使畫面點綴的活潑而精緻。

主題：農村曲

（編號4）

作者：王秋燕
簡介：景美區農會

★創意主旨：農村的風味是屬於大自然的。以大自然的山、雲、土、草為背景，稻草人、牛等為主題，令人倍感親切，同時也因應農會的各項新工作而有所變化，靈活而生動。

告示海報

＊以造型畫畫法所畫的人物，親切的笑容正歡迎著遊客到來，細膩的色鉛筆上色，再加上廣告顏料來描繪內線及外輪廓，以及細緻的裝飾圖案及線條，整體感增色不少。背景及草地作為主題，符合農村之特性。

★跳著舞的媽媽，其張著手，揚著腳的姿勢，倒三角形的人物重心，使它的動態表現出來。配合其它的圖形，讓畫面十分活潑，動感十足。重疊法的技巧，應先等下面一層乾了才畫上一層，顏色較為均勻而純正。

形象海報

活動海報

＊在這張作品中，利用看板、公佈欄形式來製作，上頭的媽媽好像在介紹各種作品似的，後方縷空法的各項插圖，使海報更加有趣。廣告顏料重疊法的上色方式較為細緻。各項插圖以不同的象徵圖案來表現，不同的姿勢與動態，十分活潑。

告示海報

有錢存農會需錢農會借

＊綠色給人感覺是較為正面的，誠懇、踏實、安全可靠的印象，使得許多金融機構以綠色作為標準色。以綠為底，配上企業logo，加上親切的櫃檯小姐及資訊系統，給予人信賴的感覺。

＊利用山、雲及草的剪貼，製造出大自然中特殊的農村風情。以重疊法剪貼出來的各種蔬菜，使農村中豐收的歡樂景象表現淋漓盡致，也使畫面更加精緻。稻草人的部份，漸層更加豐富，也更為精細。

主題：資訊王國

（編號5）

作者：范懿芝
簡介：邁銷資訊股份有限公司

★創意主旨：以資訊業為背景，所以在主題上也以電腦、周邊產品及服務為主，包括教學、維修及展售等。因其具有服務業的特質，故以親切而專業的整體感覺作為其訴求重點，而非資訊業冰冷的一面。

*電腦家族這張海報，將現代人與電腦之間密切結合的地方一一點出，讓我們驚覺電腦與我們息息相關。色塊的拼貼使立體感更加濃厚，擬人法的人物，更是花了許多時間來修改，使得造型豐富多變。

形象海報

★帶著耳機的哥哥，配上語言學習利器—翻譯機，將其特殊的風味表現出來，擬人化的電腦更是有趣，這同時將電腦所帶來的視聽娛樂展現出來。色塊剪貼的方式，將插圖變得更精緻。

形象海報

*以電腦之外型作為壓色塊的方式，將主題的特性表現出來，尤其鍵盤上的小方塊，更將主題點名，背景又以方塊來作類似色的裝飾，將主題完整呈現。

Do It Yourself
Do It Yourself

告示海報

＊色鉛筆的重疊法，將種種的文具用品表現出來，而有了筆記型電腦之後，這些都可不必了，象徵著行動辦公室的意味。轉彎膠帶繞成的外框，讓畫面顯得更精緻。

★帶著大眼鏡的人物造型，給予人專業女強人的形象，原來這兒是展示區，需要專業的介紹人員來介紹，這位帶著微笑的小姐，想必給您十分的信賴感。作品採色鉛筆上色，漸層較均勻而豐富。

形象海報

＊這張作品，以電腦積體電路板上面錯綜複雜的紋路作為襯底，深淺不一的線條除表現出光澤感之外，更將複雜的感覺表現出來。內容以擬人化的方式來表現，賦予各項物品活躍的生命力。

★張開手，開懷大笑的電腦人物，讓人覺得十分親切，其手上比著OK，更讓人對其產生信賴的感覺，彷彿在說把東西交給資訊王國就一切OK啦！廣告顏料的重疊技法，更加精緻。

主題：駕訓新貴

（編號6）

作者：陳曉真

簡介：東新國小教師

★創意主旨：作者以駕訓班為主題，除強調招生之外，更將交通安全、親子關係及維修服務等納入作品當中，在原有的框架之下，突破為更大的格局。另外也使用多變的技巧，儘量使每份作品呈現多樣性與獨特性。

形象海報

＊在這張海報中，最底層以綠色背景的類似色，將各種交通誌的圖案展示出來，而上層再加上汽車的圖案，便更活潑了一點。而人物的部分，除了重疊法之外，更用細膩的線條強調髮絲等部分，讓它成為視線的焦點。

形象海報

＊以點線面的「線」來作背景的裝飾，加上各種音符的記號，表現出非常活潑而輕鬆的氣氛，彷彿配樂應聲響起。父子間的親情，以柔和的色鉛筆來上色，更顯溫馨。

告示海報

＊背景以對比色的配色來表現，十分顯眼而亮麗，各種汽車維修零件以拼貼的方式，製造出陰影的效果，象徵著愛心、貼心、安心…等。人物所拿的電動螺絲起子，其電線延伸出去並指向維修戰將等四個字，意義的相呼應，味道濃厚。

★這部車子的造型上，使其矮、胖化，製造出可愛的效果。其流線具圓弧線的外輪廓，當然是更加可愛了。

訊息海報

＊背景的部分，採用各種汽車造型，以噴刷方式製作其背景，使之不顯單調。各式人物各含各種年齡、職業、性別等，表示每個人都是歡迎的對象，當然能財源廣進囉！

★以車型圖案壓於主標後方既突顯標題文字又符合主題。

系 列

畫

型

造 插

主題：可愛娃娃屋

（編號7）
作者：陳怡秀
簡介：東新國小教師

★創意主旨：娃娃屋是一個以小孩或女性為主要對象的店，在風
格上偏向浪漫而柔和的粉色調，所以整組的風格給人雲
淡風輕的夢幻效果。作品中所呈現歡樂而幸福的
氣象，十分令人嚮往。

形象海報

﹡在這張作品中，
以廣告顏料來上
色，並且在用色
上，顏色都較淺，
給予人較淡雅而清
新的風味。在重疊
法的運用上，亮面
比暗面多，使得畫
面更為亮麗，與清
新淡雅的風格相符
合。整個畫面中，
從各種人物動物及
樹、背景等，都一
一以細筆精心描
繪，效果非常好。

★作者利用了電腦字體中的疊圓體來應用，頗有
胖子可愛活潑的感覺，與這家店的風格十分相
稱。右邊的雪人利用高級配色來作類似色的陰
影，增加了高級感又不會使畫面變得太暗，一舉
兩得。

132

Do It Yourself

Do It Yourself

Do It Yourself

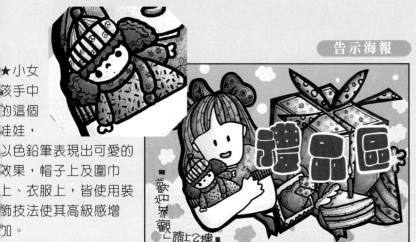

★小女
孩手中
的這個
娃娃，
以色鉛筆表現出可愛的
效果，帽子上及圍巾
上、衣服上，皆使用裝
飾技法使其高級感增
加。

告示海報

＊這張作品屬於以圖為的指示牌，
將「禮品區」標示出來，與主題相
結合，以各式各樣的禮物、帽子堆
積出來。色鉛筆插圖上色，使畫面
更加柔和浪漫。

以有色紙張的類似色來拼貼出的
物，其色澤由淺至深，表現出
層的效果，讓光源及立體感
夠表現出來。這樣的方式適
較高級的海報，用於長效性
每報十分適合。

形象海報

促銷海報

＊這張作品以複合多種技巧來完成，其
中星空以噴刷技法，而海水及船使用色
塊拼貼來完成，人物部份則使用了色鉛
筆，將畫面呈現出不同的風味。圖片以
各國的傳統造型來繪製，異國風味濃厚
與主題相符合。

＊這張海報，主角在右下角，其身上的
各種飾品，還被拉出來再表現強調一
下，以突顯其製作的創意重點。波浪塊
狀的背景，使畫面更為生動。

主題：絕境美食

（編號8）

作者：李易蓉

簡介：海洋大學航運管理二年級

★創意主旨：人們常說食物要色、味俱全，當然顏色的表現在
這組插畫中是十分重要的，選用的顏色必然是鮮艷的，
且美味的顏色如紅、橙、黃等，令人食指大動，
忍不住大快朵頤。

活動海報

＊搖滾的動作、誇張的姿勢，這對阿公阿嬤是不是非常可愛呢？鮮艷的衣著、前衛的配件，若再加上跳躍的舞姿，的確令人感染了他們的活力。為了表現出老態的臉，以轉彎膠帶貼出皺紋，的確微妙微肖，背景的大樓也一起搖擺了起來，動感十足。

訊息海報

★作者將在本中心上課所學的各種蔬果剪貼方式運用到這張海報上面，利用簡單的幾何圖形，以及規格化的紙張，在省紙之下又可快速完成，是經濟又效率的方式，而且不需在紙上打稿而是直接剪，打破插畫需要天份的迷思。

＊這張作品中，人物的部份是屬於較為誇張化的形式來表現，趣味性十足，令人會心一笑，連標題的字體也以經過設計的字體來表現，讓它充滿了嬉皮的味道，另類的風味令人很難不一眼就看見它。

節慶海報

金色萬聖節

新鮮登場

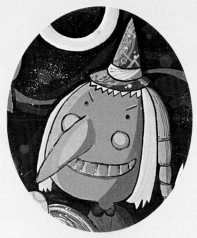

★用廣告顏料上色的面具，具有顏色特殊的特性，帶著一點神秘的風味，黃色的假髮及紫色的臉正好形成強烈的對比，互相烘托了出來。而長長的鼻子加上裂開的大嘴，更將其恐怖的特性一覽無遺。

告示海報

★戴著高商的帽子，廚師正幫你料理美味的佳餚呢！帽子上及衣服上充斥著多樣化裝飾，讓插圖細膩而生動，呈現精緻的一面。廚師臉上露出的舌頭，好吃溢於言表，讓人相信這絕對不是老王賣瓜，而是真的好吃沒得比。

＊萬聖節讓想到什麼呢？除了化裝舞會，想必就是南瓜了，以南瓜為主題的萬聖節，當然少不了那金色黃橙橙的香甜誘惑了！黑夜中的舞會，各式各樣的鬼怪面具以淺色來表現，更是顯得亮麗且創意十足，在黑夜中閃閃發光。

＊這一整張海報，以白色紙張來製作，利用色鉛筆清清淡淡的筆觸，將背景表現出來，呈現繽紛、亮麗、陽光般的好景緻，令人嚮往。而各式的肉類食物，更是繽紛而亮麗，令人忍不住想吃呢！

5 環境佈置系列

以上各組炫麗的作品,不僅呈現出 POP的多樣性與豐富性,更充份展現了不同風格的特色。而本系列作品是由推廣中心的專任師資群所創作的,除了應用剪貼的各種不同技巧外,更融入了許多設計的意念,將字體的變化及插畫、佈置的概念做結合,將每個主題以各種不同的風貌呈現給大家。

由簡老師以推廣中心為主題的作品中,顏色使用中心的標準色,黃、藍色,呈現出強烈的對比效果,並結合SP的整體包裝概念,使整組作品傾向高級設計的感覺。而謝老師以小朋友的服飾為創作主題,利用粉嫩的顏色,營造出可愛俏皮的感覺,再配合動物造型,使作品呈現充滿童趣的效果。

編號1
主題:推廣中心、創意教室
作者:簡仁吉
頁數:138~141

編號2
主題:粉紅ㄓㄨㄟ幼兒衣坊
作者:謝琪琳
頁數:142~145

　　一般給人印象中最有民族色彩的原住民文物也成為沈老師製作的創意來源，利用鮮豔的色彩及圖騰裝飾充份展現出原住民的文化特色，而背景更運用其鯨面刺青的創意延伸及人面豐富的表情與紋路選擇，呈現出濃厚的原住民風味。而糖果屋的主題更吸引了許多大小朋友的喜愛，運用高彩度的紅黃配色使作品呈現出色香味俱全的好吃感覺，並利用小丑的各種動態製造出誇張逗趣的效果，以達到感官及視覺上的最佳享受。

　　現在我們馬上就來欣賞這精彩萬分的壓軸好戲，絕對值得讀者仔細欣賞、細細品味。

self
self
Do It Yourself
Do It Yourself
Do It Yourse

編號3
主題：原住民博物館
作者：沈美如
頁數：146~149

Do It Yourself

編號4
主題：Candy Land糖果屋
作者：何翠蓮
頁數：150~153

Do It Your

主題：POP推廣中心

（編號1）

作者：簡仁吉
簡介：pop推廣中心．
專任教師

訊息看板

★補給站的主標題，使用了一筆成形字來製作，以剪貼表現可顯精緻。在一些筆劃當中，利用了毛筆、原子筆、鋼筆的外形來製作設計，或以水滴形狀作替換，代表墨水，是屬於字圖融合的設計概念，使作品增加生動而活潑，與主題更加貼切。

＊以黃色作底藍色加框的方式，其黃色顯眼而藍色凝聚視覺的效果，增加了作品的吸引力。補給站的主標題與各個小插圖，融入各式筆的外形將主題點出。紋香圖案的背景製作，延伸出其它的幾何圖形，將未張貼內容的架構點綴得生動有趣，貼上了之後更覺豐富。

★騎著掃把的女巫改騎鉛筆了！以各色的長條形紙張加以變化其外形，作適當的修飾，形成帽子、筆及衣服。多彩的運用使畫面更加繽紛而亮麗。在帽子的尖端及鞋尖處，修改或鋼筆筆頭的形狀，使插圖與這張佈告欄主題更加密切地結合在一起。

Do It Yourself
Do It Yourself
Do It Yourself

活動看板

★使用擬人化的方式，運用在各行各業的形象包裝上，使顧客有親切而溫暖的感受，亦創造了活潑的動力。運用插畫中幾何造型畫及精緻剪貼技法，加上各種人物動態，如張開雙手的姿勢，讓它產生了歡迎的親切感受。

＊幾何圖形的設計，常是創意的最佳展現；作品中的人像，以類似色配色創造協調的效果。黃色的色塊，與底紙呈現明顯的對比，很容易吸引視覺的注目。擬人化的筆，活潑動態的姿勢，為作品注入活躍的生命力。

訊息看板

開班訊息

★以幾何圖形延伸出人物造型，一個手持燈泡，代表發光的創意；另一個手持照相機，捕捉生活的吉光片羽，作為創作的基礎及創意來源。其亮麗的色彩搭配，格外引人注目。

＊以幾枝類似色的筆，將畫面點綴起來具有濃厚的設計意味，高彩度的配色，十分搶眼。以蚊香造型延伸出蕨類或海浪的圖案來裝飾與點綴畫面，配合著不規則曲線的飾框，具有整合的效果。

主題：POP推廣中心

★創意主旨：

　　以POP推廣中心為主題，運用了大量的標準色黃色與藍色，使作品呈現炫麗的對比效果。在插圖的運用上，使用了多種不同的技巧，呈現出多樣性與豐富性，展現出背後豐富的學養。在許多作品中，融入了許多設計的意念，將平日深厚的設計經驗與SP製作之精華一傾而出，精采萬分，值得讀者仔細欣賞比較。

花絮剪影

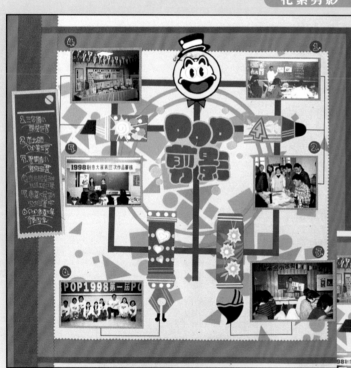

*背景以幾何圖形點的線化來表現，內部的方框及圓圈，以解剖學上設計意味濃厚的人體比例來作延伸，在設計的意念上有深厚的依據。pop精靈與此圖形相互作串連的動作，具有素描人偶的變化。

★pop精靈人頭與左右與下方的筆，串連起來可作為素描人偶的創意表現，可以作移動的表現。而各種筆的製作方面，以插畫的裝飾技巧來點綴，使畫面豐富而多變化，筆的延伸線，連結出各個活動照片。顯現出妙筆生花的趣味。

Do It Yourself

Do It Yourself
Do It Yourself

作品欣賞

＊底紋的設計，以高反差的方式來運用，將裁掉的部份，直接往外貼，一紙兩用，十分便利而快速。標題的「作品欣賞」以變體字加以設計，並利用剪割字的技巧與裝飾，風味獨具。

精神標語

★這兩張插圖，先以同樣為低彩度及高明度的紙張拼接起來，再加上以鏤空法的人物及飛翔的筆，使作品色彩繽紛、主題明確，效果很棒喲！

★在這張插圖的設計上，使用了幾何圖形作延伸的色塊，以精緻剪貼的方式將她呈現出來，營造出設計感。而紋香圖案加以變化，也產生了不同的效果。

＊上方及右方作品，具有共同的功用—標語，在作環境的佈置時，應具有相同的設計概念，在統一中求變化，使其具有一致性以求整齊，又能兼顧變化性以求豐富。在插圖部份，以精緻剪貼互相換色，同時製作可以節省不少時間。

主題：粉紅ㄓㄨ×幼兒衣坊

（編號2）

作者：謝琪琳

簡介：pop推廣中心‧

　　　專任教師

*以貼上有色紙張之展麗板所製作出來的外框，利用其立體的效果，將城堡的外輪廓表現出來，具有童話故事的趣味。豬的底紋圖案，與主題緊密結合，下方一整排的衣服，以特殊的不織布製成，非常特別。

★這三個小朋友，分別穿戴了活潑可愛的衣帽，將人物本身突顯出來。重疊法的剪貼方式，利用紙張類似色的特性，製造出陰影的立體效果，精細的點綴裝飾，更讓小朋友的天真與活潑完美地表現出來。

Do It Yourself
Do It Yourself
Do It Yourself

兒童量身尺

＊這張作品長形的外型加上漸增的數字，沒錯，它就是一張特製的身高量身尺呢！以小朋友最喜歡的兒童樂園為主題，木馬、咖啡杯、雲霄飛車及摩天輪，各個都是小朋友的最愛呢！創意的量尺，作出步道的造型，帶小朋友一個一個去經歷、探險。

★摩天輪是小朋友喜愛的一項活動，彩度高的顏色相互拼貼，使它繽紛而亮麗，充滿了小朋友活潑的感受。

區域告示牌

★木馬快速地上下擺動又旋轉地前進，外頭快速移動的人事物，的確令人著迷。利用由小至大的星星裝飾棚頂，波浪的花紋更是具有動感，而頓頓的馬造型，是不是很可愛呢？

＊這兩張作品及下頁兩張作品是一整組的，用於將賣場作使用的分區，讓顧客可以依據需要從事各項活動或休息等等。以方塊面的構成作為背景，類似色配色使畫面更柔和協調，也更加貼切於主題。飛車與木馬流線又可愛的造型，頗吸引人。

主題：粉紅ㄓㄨ幼兒衣坊

★創意主旨：

在這組作品當中，為營造出兒童舒適與快樂的環境，利用粉粉的顏色，將整個區域以相同的色調，裝點出令人賞心悅目心曠神怡的一面，而粉紅與嫩綠的對比，十分令人明顯而漂亮，再配合豬的造型，更是讓小朋友雀躍不已，充滿童趣的文案使這整個作品精確地掌握兒童的氣息。

活動海報

＊粉紅色的雲朵背景由深至淺，將天空的色調表現出來，開著飛機的粉紅ㄓㄨ遨遊天際，飄起來的汽球在空中，整個天空的主題十分明確。汽球裡書寫著的打油詩，與主標題的童言童語互相呼應。

★張開雙手抓著降落傘，粉紅ㄓㄨ再次歷險！而雙腳往前的動態感，十分地真實而活潑，降落傘的造型，可也是經過仔細觀察的。粉紅ㄓㄨ身上的衣服，利用鮮豔的星星作適當的點綴，讓它又炫又勁爆喔！

活動海報

★這個粉紅豬的造型，的確很可愛呢！有著圓形圖案的頭巾，將頭緊緊包起，很炫的喔！以滿版的方式點綴的飛機，配上可愛的小輪子及機翼，讀者可以多加運用喲！

＊這張作品與上面的一張是屬於同一系列的作品，綠色的山巔及雲朵，正好與上方相反，跳傘的粉紅ㄓㄨ也與上面的開飛機呈現出統一中求變化的趣味感，讓整個店面能夠呈現出相同的風格。

Do It Yourself

Do It Yourself

Do It Yourself

＊城堡是童話故事中不可或缺的背景之一，公主與王子的童話故事在其中浪漫地展開。城堡造型由許多尖塔、鋸齒狀的城樓與磚塊等所組成。類似色的配色作為背景十分合適，住在城堡裡的寶寶，的確非常幸福呢！

區域告示牌

★不同於背景的柔和，前景的城堡利用鮮豔的配色來吸引眾人的目光，華麗的裝飾，更使作品精緻化、細膩化，呈現出其精采的一面。

＊這兩張作品，與上兩頁的作品是一整組的。作者利用身高量尺的作品中部份局部放大的方式，將咖啡杯及摩天輪的局部複製於此，精細的裝飾再加上去之後，讓它呈現更完美的風貌，又讓這一整組作品互相呼應，以得到相輔相成互相烘托的效果。

區域告示牌

系列

置

佈

境

環

● 主題：原住民博物館 ●

（編號3）

作者：沈美如
簡介：pop推廣中心‧
　　　專任教師

活動海報

＊海報的四週圍以黑底配上白色的無色彩配色，營造出高級感，象形圖案的造型，具有濃厚的文物氣息，並將原住民文化的一隅融入其中。「快刀斬亂麻」的方式，將底鋪上灰灰色色塊，美麗的圖片在淺色的紙張上，更能夠將之突顯出來，書籤的製作也十分特殊。

★微笑的太陽以黃、紅兩色組成，亮眼的對比具有原始直接而大方的熱情一覽無遺，細緻的線條表現，使圖形產生版畫的感覺。鳥的圖案則以幾何圖形的方式來表現，將它改造成為其它圖案，設計的意味十分濃厚，翅膀的滲入，也是設計重點之一。

★在這幾張鳥圖中，翅膀部份以條紋來製作，讓它呈現出多彩卻不零亂的樣子。而尾巴的羽毛則以相同的手法，並將它參差排列，讓它具有真實感及活躍的動態，其幾何圖形的運用方式，具有圖騰的意味，與原住民息息相關。

Do It Yourself

Do It Yourself
Do It Yourself

＊這三張作品，最左邊的一張以故事說明為主，因此可以搭配照片及說明文字等，以完整地將內容說明清楚。中間這幅則是類似公佈欄的方式，可以鮮豔色彩的紙張釘上去，可長期使用。右邊這張是免費索取書卡的內容，因此在下方作一口袋，可放置書卡，野豬的造型更是可愛有趣又炫麗，十分搶眼。

文物介紹看板	公佈欄	書卡索取

＊這三張作品中，由左而右分別以黑、灰、白為底色，使用無色彩來搭配，讓它看起來呈現高級感。同時這三張作品所使用的背景圖象，皆運用了人面加以變化，豐富的表情與紋路的選擇，更豐富了其多樣性，也同時具有原住民鯨面刺青的創意延伸，十分具有特色。

★這隻小野豬，是否一眼就看到了呢？鬃毛的部份，運用三角形的高彩度色塊，使它裝飾得更加活潑吸引人。彎彎的牙齒及跳起的步伐，讓它動態十足，非常討喜的喲！

主題：原住民博物館

★創意主旨：

在這份作品當中，原住民文物的展示，是十分重要的。原住民文物多常以鮮豔的色彩作為圖騰的裝飾與上色，為了將之突顯，以較暗的黑灰白無色彩配色為背景的製作方式，將前景的部份突顯出來，並產生了十足的高級感，讓文化的感覺提升了不少。

作品展示看板

★這個原住民人偶，利用了綠色的類似色配色作頭飾，其他繽紛而亮麗的色彩把其他部份的服飾裝飾了起來，線條、幾何化的圖紋，是原住民風味的展現，使它具有特別的風格。背上插的箭，手裡拿的斧，更讓狩獵的生活方式完整呈現。

1998 第一屆原住民兒童彩繪比賽作品

我的底和爸爸的手枚

* 這張海報特殊外型，乃是以古老的皮製文件之造型來製作的，因此周圍加了很多裂痕刻紋，而背景則運用了迷宮的圖形及各種動物來運用，具有探險、尋寶的意涵在裡面。刻意倒過來的主標題，乃是為了表現出「板曆」刻板的效果，可不是貼錯喔！左下方的作品，模擬小朋友的天真筆觸繪製，十分具有童趣。

★帶著一點點笑容的馬兒，令人覺得非常古靈精怪，不僅如此，連身上臉上，也都帶有原住民的紋飾喲！可真是令人喜愛呢！可愛的身材與裝飾，再加上擬人化的風格，讓它分外具有趣味。

Do It Yourself

Do It Yourself
Do It Yourself

★這幾個印地安人物圖騰，利用原先具有的外輪廓加以套色，利用大小剛好並裁切的紙張自後方黏貼，完成了之後十分地精細，又能呈現多彩多姿的原住民風味，是非常花費時間的技巧，效果也最好。

訊息看板

＊這張作品中，利用了星星、月亮、太陽的造型，作空間式版面的規劃，以供未來展示任何訊息資料之用。下方的草，則利用剪影，以營造黑夜的感受，底紋使用點的線化，使用許多小方塊的圖形連接成許多紋路線條，讓畫面豐富了起來。

文物介紹看板

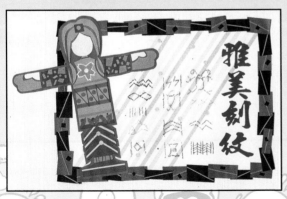

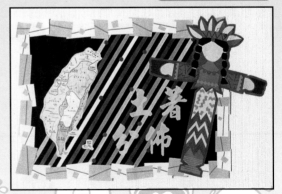

＊這兩張作品相同都以長方形方塊相互堆疊黏貼，製造出不規則的外框及斜線紋路，製造出以線作為背景的方式人偶圖案張開雙手，具有許多單純的紋路造型，原始的風味令人直接聯想到質樸的原住民風味，創意十足。

主題：Candy Land糖果屋

（編號4）

作者：何翠蓮

簡介：POP推廣中心．

專任教師

告示海報

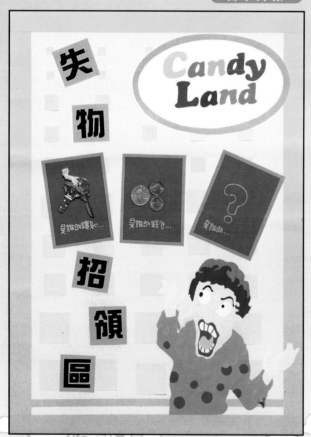

★當你找不到你的東西，卻想起東西忘在店裡，是什麼感受跟表情呢？這張插圖的確誇張了一點，可是卻非常傳神的喲！鮮豔的色彩，有小丑的意味，張得極大的嘴巴及好大的牙齒及眼睛，有點醜，卻也很可愛！

＊好吃，令人食指大動的黃色，在這裡運用，以達到促銷的目的。利用點方塊，依小而大換大小的方式，讓中心往下移動，具有穩著畫面的效果。而鑰匙圈及錢幣，以真實物品來製造，很特別�oh！

Do It Yourself

Do It Yourself
Do It Yourself

＊以相同弧度的波浪線條組成，將背景作出海浪之形成，十分具有趣味感。小丑的造型加以轉換，拉長變寬，以空出足夠的空間書寫文案，如此的方式將空間版面與插圖之間作一個連貫的動作，這種方式創意十足，讀者可多加利用。

生活小品

★這四個造型，使用了類似色的配色加以搭配，在底色上呈現良好的視覺效果，裝飾也使用了細膩的線條，讓它顯得更為精緻。

主題：Candy Land糖果屋

★創意主旨：

這份作品當中，以糖果屋為主題，而糖果多彩的顏色，當然也反映在這些作品當中，而大量運用的黃、紅色，也正好屬於「好吃」的顏色，讓顧客在產品本身之外，也同時在購買糖果的店面，也一併接受視覺的享受，色、香、味俱全，才是極品呢！

＊讓兩張作品屬於店內之標語，將該店的服務精神展現出來，讓顧客感受一下。歡迎光臨與顧客至上也常是一家店的精神，當然也要把店裡的商品表現出來囉！糖果棒棒糖以鮮豔色彩表現出來，令人忍不住想吃一口，四週的圓圈裝飾除了整合畫面之外，更與糖果相互結合，使之更加貼切。

歡迎光臨

顧客至上

精神標語

★小丑身上繽紛的色彩與華麗的裝飾，把禮品交由他包裝，必定是引人注目吧！帽簷、髮絲及其他地方彎曲的線條，讓作品有較精細的表現，讓人感受到其中的用心。

Candy Land

禮品包裝區

告示海報

★精緻的籃子華麗的襯裡，裝著各色的糖果加上兩枝棒棒糖，配合主題互相呼應，營造出親切熱忱的感覺。

＊用糖果作為禮物，包裝上自然會使用許多亮麗的色彩，讓驚喜度倍增不少喲，真正的包裝紙及彩帶，運用在作品上，可使人直接聯想到禮品包裝，不需多費唇舌解釋，圖說的方式，讓作品具有說話的能力！

Do It Yourself

Do It Yourself
Do It Yourself

工商交流道

＊方塊的圖形串連起來，引導出滿天星斗的感受，下方的柵欄與小丘，使畫面有田園的氣味飄來，與可愛的動物造型相輔相成，大吼的綠毛獅王，與微笑可愛的小老虎，吸引兒童的目光，話題性很強喔！

★原本的金毛獅王，怎麼變成綠毛獅王了呢？原來是底色的關係！所以在製作佈置時，不必拘泥於既有的成規，而以視覺效果為考量，才能使它與衆不同，吸引目光。

告示海報

＊這張作品與前一面的作品，利用相同的方式製作框及背景，再以人物魔術師拉開彩球的方式，把主題意見表突顯出來，飄落的紙片色彩豐富而繽紛，讓海報呈現出嘉年華會般亮麗的氣息。

★魔術師手持繩索拉開彩球，彩球應聲而開，將繽紛的效果展現出來。魔術師的衣著及飾物，以較寫實的方式表現出來，較為質樸，而彎曲而騰空的繩索，也將故事性呈現出來。

3－2.1

設計POP

　　在日常生活中，印刷字體可以說是大家最熟悉最普及的字形，其字體的種類非常多，再加上電腦割字逐漸普遍化，只須擁有一些對麥克筆字體的認知，再添加自我的創意，一般人也能設計出具專業美工水準的合成文字。因此POP海報也可以充分利用印刷字體來當作主標題，使海報訴求的精緻度提昇並給予美工人員更大的發揮空間。

　　而本系列作品為POP推廣中心的專業師資群針對不同的海報屬性加以設計創作，具統一性及強烈的設計意味。如：活動主題海報中利用6種不同動物做產品訴求，並採用各種特殊的編排形式，遵循「統一中求變化、變化中求統一」的原則，配合各式插圖的使用，強調出高級典雅的感覺，而其大膽的配色亦擺脫傳統色彩的迷思，給人無限的想像空間及視覺享受，為手繪POP拓展更寬廣的視野。

學習POP．快樂DIY

＊此張編排本身較為呆板，由於使用
　較討好的粉紅色系及角版圖案，
　讓整張海報有高級粉嫩的感覺。

＊在類似圖形中，只有第二隻蝴蝶
　做裝飾，此種做法可使其成為視
　覺焦點。

＊色塊拼貼可讓版面產生熱鬧活潑的效果，但應注意用色不宜太多，以免版面流於凌亂。

＊用高反差的效果來帶出角版圖案的精緻度，配上中規中矩的文字編排，輕易呈現出海報的精緻感。

* 在心型色塊中擺入一隻可愛的小狗圖案，簡單明確的點出海報主題。

* 版面上利用俏皮的小狗圖案引導觀賞者的視覺，配合高反差的使用，讓畫面活潑而不失高級感。

* 大膽的利用黃金分割壓原理，占版面的三分之一作設計並於三分之二淺藍處以泡沫點綴，使版面充分達到完整性，此種編排極易達到高級的效果。

* 巧妙的利用文字編排強調出整組字的完整性，尤其是中間的一排說明文將泡泡轉換成文字，將海報的活潑與高級感自然的融合在一起。

＊以圖為主的角版配上具創意且強而
　有力的文字，予人一種大方又簡單
　明瞭的感覺。

＊獨特的文案加上圖到文到的編排使
　得整張海報的創意更形出色。

＊此版面利用大螃蟹包小螃蟹的對比來
　集中視覺焦點，為此海報的創意重點。

＊此張版面利用多與少的對比編排，使
　用圖形點出主題為此海報創意重點。

* 當畫面色彩豐富時，使用黑、灰、白整合畫面最恰當。

* 月亮的光芒帶出海報的文案，輕易的攫取人們的視線，並傳達出白衣天使犧牲奉獻的感覺。

* 將文案集中版面三分之一處，大量留白及低彩度配色，使畫面呈現高級另類的風格，而文案置於泡沫中則適度點出前衛調酒師的味道。

* 角本身就帶給人銳利的感覺，因此用有角度的色塊既帶出整個版面的創意重點也呼應了硬體工程師的特質。

* 用版面設計較忌諱的交叉圖案建
 構出適當的顏色及面積比，符合
 主標 "網羅 " 的味道 。

* 黑白的配色加上乾淨的版面及
 線條，在說明文方面又採用具
 高級感的仿宋體，使得海報呈
 現出簡潔俐落的風格。

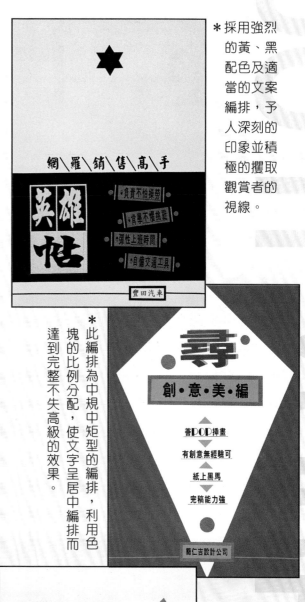

* 採用強烈
 的黃、黑
 配色及適
 當的文案
 編排，予
 人深刻的
 印象並積
 極的攫取
 觀賞者的
 視線。

* 此編排為中規中矩型的編排，利用色
 塊的比例分配，使文字呈居中編排而
 達到完整不失高級的效果。

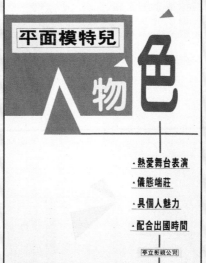

* 利用壓色
 塊、大膽
 留白及取
 版面三分
 之一做合
 理的文字
 編排，為
 製作高級
 海報的最
 佳捷徑。

* 用抽象的人形圖案將畫面做合理的分割，並將內文置於人形圖案中，達到字無融合的最佳創意要果。

* 此張海報使用較可愛的胖胖字，充分的表達出主標（童言童語）的感覺，在色系上為了呼應（小蘋果）因而採用紅色系。

* 利用壓色塊的概念製造出牛仔褲的感覺，並將主標題放置於褲袋中做延伸，強調趣味化的編排形式。

* 應用特殊的編排形式，將原字放置於黃金分割的一點並利用一圓形放大特別強調，充份表現其主要特色。

* 主標配上具動感的底圖呈現一種變動的效果，此時於低明度的海報中放置一高明度的房屋圖形，有鎮住視覺及於統一中求變化的功用。

＊利用曲線的色塊趣味的表
　現懷孕婦女的肚子，並使
　用女性喜愛的粉紅色加上
　小花做點綴，放射性的文
　案增加了畫面的動態感。

＊使用圓形感覺凝聚視覺焦點，
　文案採用字圖融合的技巧及趣
　味的編排，充分的展現此張海
　報的創意重點。

＊版面的色調及圖形呈現出一種神祕詭
　譎的風格，充分的與主題：脫軌相結
　合，使得整張海報更形出色。

＊此版面為明顯
　的創意編排，
　利用屋子煙囪
　冒出的煙衍伸
　出主標題，使
　得版面達到趣
　味及完整性。

＊雙圈的色塊代表的望遠鏡恰與主標的眼達到
　相呼應的效果，而其旁的鳥形圖案除了點綴
　畫面，另外也使得主題更形明顯。

3-2.2
作品精選

本次的大展進行到此也將進入尾聲，在這趟創意的旅程中，從高級到活潑；復古到前衛；流行到另類等淋瑯滿目的作品想必也在大家的心中留下深刻的烙印。

為使大家對麥克筆字有更深入的瞭解，特別挑選本中心師資群所創作的海報，為本次展覽劃下完美的句點，也希望愛好美工或想自我充實的朋友們，不要錯過下一單元更精彩的課程介紹，將可使您的美工技巧更向前邁進一大步。

GO～

POP正體字是所有創意字體的基本架構，雖然呆板卻可表現高級感，亦可融合變形蟲的體態，創造更強的可塑性。

POP個性字體在海報的表現風格上較為活潑動感，包含了空心字、胖胖字、疊字等…若能將以上字體靈活運用將可製作出更多不同風格屬性的海報。

麥克筆字
難不倒我了！

變體字給人感覺較為灑脫親切，可變化出各種不同自我風格亦可運用在DIY方面，例如自製卡片信封信紙會更具個人風味。

闖關成功！
POP高手就是你

164

POINT
OF
PURCHASE

肆、推廣課程篇

學習POP●快樂DIY

一、簡介

課 程 系 統

　　POP推廣中心的各項課程，皆經過審慎的評估學員的學習狀況加以改進，並研發更容易讓學員吸收的教學方式，將每個POP課程各自獨立，採上課實作讓同學現學現作，老師現場依個別狀況加以指導，使學員在每套系統中都能確實學好專業的美工技巧。而本中心的師資，皆經過專業培訓及多層的評估審核，加上都有在校外教學研習的經驗，所以有保證學會的口碑是值得肯定的。

課 程 特 色

　　每種課程都有完整授課系統及札實豐富的內容，上課時間絕不縮水，每種課程皆有別的地方所沒有的，如公式、口訣、步驟、技巧、材料……等獨家祕方統統告訴你。

師 資 陣 容

　　由POP大師簡仁吉所培訓全國最專業的POP師資群擔綱。每個老師都接受演講、營隊、社團指導、校外推廣的磨練，教學經驗豐富。呈現最專業的教學態度給你。

＊各式立體POP作品提供陳列效果。

POINT OF PURCHASE

學　員　福　利

　　本中心學員報名任一課程皆可享有最低折扣，購買之器材亦有超級優惠；並不定期寄發活動傳單資訊及舉辦各項特價活動以回饋學員。凡成為本中心之貴賓，更可享有更超值的專屬權益。讓您學得輕鬆，學得開心。

專　業　書　籍

　　為使學員在課餘亦能自行練習，本中心特別彙整出專業的字學系列及海報系列參考書籍，讓學習手繪POP的人可更加清楚了解書寫口訣及技巧，整套書極具連貫性並相輔相成，是一套具有高度收藏價值的好書。

完　整　範　例

　　而本中心教學用的專業教材亦是經過嚴格，謹慎的製作過程而產出，讓學員可藉由臨摹而輕鬆上手。

校外推廣課程系統

POP系列

- 正字海報班
 - 徵人海報
 - 告示海報
 - 標價卡
 - 價目表
 - 二十多種字形
- 活字海報班
 - 胖胖字、一筆成形字
 - 告示牌
 - 促銷海報
 - 形象海報
 - 拍賣海報
- 變體字海報班
 - 各式書籤
 - 裱畫標語
 - 撕貼海報
 - 技法海報
 - 各種字體介紹

美工系列

- 造型插畫班
 - 造形插畫技巧
 - 造形剪貼技法
 - 麥克筆上色技法
 - 廣告顏料上色技法
 - 色鉛筆上色技法
- 環境佈置陳列班
 - 點線面背景構成
 - 公佈欄製作
 - 榮譽榜製作
 - 標語製作
 - 壁報製作
 - 教室佈置製作
 - 整體規劃

二、課程班別

	建　　議	特　別　推　薦	課　程　特　色
正字海報班	沒有POP基礎，想快速成為POP高手者，讓您大顯身手	適合社團幹部、志工、兒童才藝、上班族進修等…	從基礎字體到變化字體及數字，從海報輕鬆學成美工技巧。

<table>
<tr><td rowspan="2">正字海報班</td><td colspan="3">從字學公式‧十大口訣‧正字變化字體及數字，讓你書寫字體輕鬆入門‧加編排技巧‧字形裝飾‧配件飾框‧麥克平塗上色，增添創作海報實力。《實作各式標語小卡‧創作大張裝飾海報》</td></tr>
</table>

＊基本字學公式及口訣介紹。

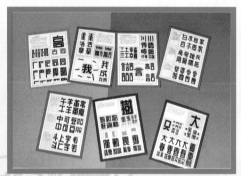

＊字型裝飾的變化與設計。

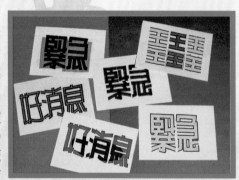

＊各式座右銘製作。

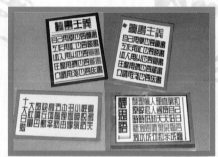

＊編排與構成及各種工具應用。

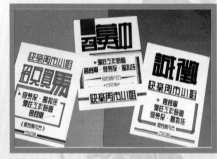

＊飾框的變化及八開海報製作。

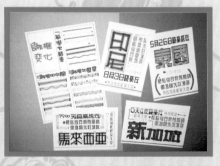

POINT OF PURCHASE

POINT OF PURCHASE

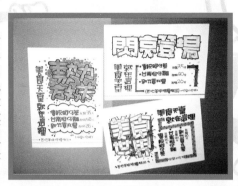

＊精彩的疊字海報製作。

＊運用變形字製作有趣的店招。

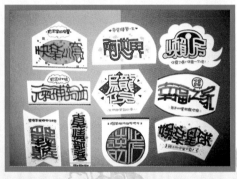

＊實作一筆成形字與胖胖字的海報。

＊生活色彩學與剪割字的技巧。

＊色底海報與圖片的運用。

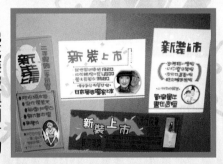

	建　　議	特　別　推　薦	課　程　特　色
活字海報班	已有正字海報基礎，想建立全方位的專業美工者	適合社團幹部、志工、兒童才藝、上班族等進修	較正字更為活潑有個性，專屬的裝飾技巧，豐富多變。

字舉公式・疊字・五大特殊字・胖胖字十色彩學・仿宋體・圖片應用・立體告示牌・吊牌的各項材質運用，你將成為天下無敵的美工創作高手。《實3張海報・創作2張色底海報及2份立體告示》

變體字海報班	建議	特別推薦	課程特色
	歡迎想利用軟筆字體創作各項海報小品者，開心DIY	適合社團幹部、志工、兒童才藝、家庭主婦等自我充實	筆肚、筆尖字到壓印、撕貼、噴刷等技巧一次學會

筆肚字‧筆尖字‧字學公式，特殊運用技巧（噴刷‧壓印‧撕貼）等，各種變體字其它變化字體，讓你可以隨易創作出各項生活運用小品。《實作各種書籤‧裱畫‧小品標語‧信封》

＊筆肚字書寫口訣及實作復古書籤。

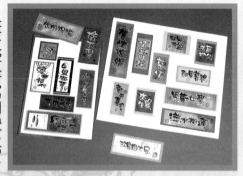

＊抖字書寫技巧及幾何撕貼技法運用。

＊各式精緻小品製作。

＊實作泡沫紅茶店海報及撕貼插圖應用。

＊各式圖片應用及數字書寫技巧並實作形象海報。

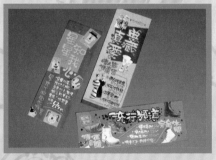

POINT OF PURCHASE

POINT OF PURCHASE

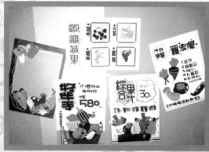

＊蔬果篇插圖製作。

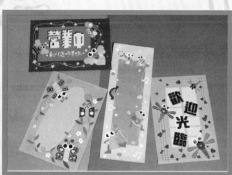

＊運用剪貼技巧實作小標語。

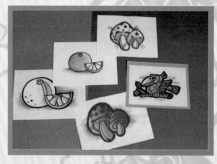

＊精彩的水性色鉛筆應用技巧。

＊人物邊插畫技巧讓你會剪也會畫。

＊實作公佈欄版面。

造型插畫班	建　議	特別推薦	課程特色
	沒有素描基礎，想擁有插畫技能者，讓您令人刮目相看	適合幼教老師、兒童才藝、志工、家庭主婦自我充實	造型畫設計、剪貼、各種上色技巧，輕鬆擁有插畫技能

造型化構成‧基礎剪貼技巧‧麥克筆及廣告顏料上色讓你快速學習插畫運用技巧十背景設計‧色鉛筆上色‧特殊渲染法及簡易DM製作，您將輕鬆擁有插畫技巧。《實作6份精緻插畫小品》

造型剪貼高級班	建 議	特別推薦	課程特色
	已有造型剪貼基礎，想增進剪貼技能者	適合教師、上班族、學生、志工、社團幹部充實進修	動物、日月星辰、建築物、可愛面具的卡通造型創作
	從太陽篇・黑夜篇・田園篇・鳥禽篇・可愛動物篇・建築物篇…到交通工具篇，絕對讓您成為剪貼創作高手。《實作各種主題櫥窗設計・教具製作・海報・紙藝創作》		

* 農村曲綜合運用及山雲土草的剪貼技法。

* 正面及側面的路上交通工具剪貼配合可愛動物製作。

* 各式建築物的剪貼技法及立體感的表現。

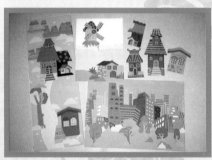

* 以黑夜為主題的情境設計。

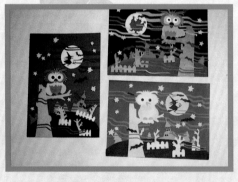

* 交通工具天空篇包含各種飛機特色及天空背景應用。

POINT OF PURCHASE

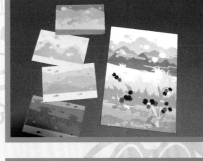

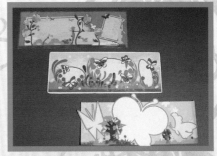

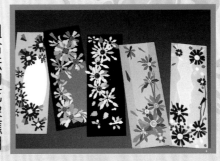

＊幾何造型創意衍生與版面設計技巧。

＊造型化版面構圖與應用。

＊點現面空間式背景與花朵綜合運用。

＊空間式版面設計與綜合應用。

＊組合法的花朵應用實作精緻標語。

環境佈置班	建　　議	特 別 推 薦	課 程 特 色
	特別設計給任何想巧手佈置環境者，增加生活情趣	適合幼教老師、社團幹部、志工、家庭主婦充實自我	從配色到構圖輕鬆應用於公佈欄、櫥窗、舞台設計等

色彩學概念‧點線面背景‧版面加框設計‧10餘種花朵精緻剪貼技巧‧動物汽球剪貼到版面的構圖設計‧省紙工具應用，您將對於各種大小版面佈置輕鬆上手。《創作12張精緻剪貼作品》

環境佈置高級班	建　議	特別推薦	課程特色
	已有環佈基礎，想學習更專業的佈置、美化環境技巧者	適合社團幹部、志工、教師、上班族、學生充實進修	節慶主題製作，應用身邊隨手可得的材質做各種技法

運用立體材質，設計節慶佈置，如聖誕櫥窗·婦幼節看板·各種人物教具…等，讓您的專業程度更上層樓。《實作各種節慶主題教室佈置·櫥窗設計·教具製作》

＊母親節立體櫥窗設計及舞台背景應用。

＊快速大量製作人物的技巧大公開。

＊幾何圖形創意衍生創作不同趣味的聖誕老公公。

＊端午節情境設計及海浪快速製作技巧。

＊新年氣氛營造及快速又省紙的應用技巧。

POINT OF PURCHASE

174

POINT OF PURCHASE

★您對美勞教學的內心疑問，就是我們用心推廣的最終目標，現在讓我們告訴您一生受用的現代DIY技巧！

一、解決您前所未有的美勞恐懼：

常聽到國小老師無奈的說「自小就是美術白痴，凡是遇到有關畫畫的事，只有舉手投降的份，現在還要教小朋友美勞、佈置教室，只好敷衍了事」真的是這樣嗎？POP推廣中心打著「不用基礎，保證學會」的口號在各校教學行之有年，有美術底子的老師學到有系統、快速的製作技巧，沒有美術底子的老師則重拾信心，體會到佈置教室及上美勞課的樂趣，美勞教學不再是一件令人畏懼且繁瑣的工作，因為推廣中心會以最有系統簡單易懂的方式教學，讓您輕鬆成為美勞高手！

二、實用美工技巧，讓您美術教學一勞永逸：

厭倦了美勞課總是使用著同一袋材料包照本宣科嗎？想來點變化，又怕不知如何教學、材料從何準備。在POP推廣中心，課程內容多元化、教學系統步驟化，並有完善的課程用具規劃，隨著我們的教學步驟，帶入我們的美工技法，在學生眼中，您將成為美勞高手，令人害怕的美勞課轉眼就成為您與學生共同創作的歡樂時光！

三、情境佈置，教具製作是您的夢魘嗎？

幼稚園接二連三的活動佈置總令幼教老師傷透了腦筋，學校行政人員三不五時便得為校內的研習課程書寫海報；小學教師每年都得為教室佈置弄得人仰馬翻；而教具製作、會場設計等更是令許多老師不勝其擾。來來！來！想要解決以上的問題，只要一起加入POP推廣中心的行列，這些惱人的問題就將成為您受眾人矚目的焦點！

四、六心級的校園推廣服務，值得信賴：

＊用心：課程有系統，教學品質紮實，用心讓您看得到。

＊放心：花少錢充電絕對划算，越多人價格更便宜。

＊真心：讓實用美工落實於校園各個角落。

＊開心：不需基礎，培養專業美工技巧。

＊關心：讓有小孩的老師也可享受課後研習的資源。

＊貼心：到府服務，以免舟車勞頓，讓您輕鬆學習。

研習專線/2371-1140

附錄 POP名人錄

王玲鈞 女
主題：阿波羅麵包工坊、怪獸屋
- (02) 22045039
- 北縣新莊市民安西路88巷5弄82號2樓

 ⑤⓪ ⑤① ⑤② ⑤③ ⑤⑧ ⑤⑨

李易蓉 女
主題：絕境美食
- (02) 27636471
- 北市撫遠街255巷24號5樓

 ⑬④ ⑬⑤

王秋燕 女
主題：農村曲
- (02) 27823883
- 北市文山區景文街1號

 ⑫⑥ ⑫⑦

吳明芳 女
主題：新潮珠寶店
- (02) 29696426
- 北縣板橋市光正街23巷58號一樓

 ⑦② ⑦③ ⑦④ ⑦⑤

王珮儒 女
主題：思古坊
- (02) 25014152
- 北市建國北路三段81巷15號7樓

 ⑪④ ⑪⑤ ⑪⑥ ⑪⑦

周書毓 女
主題：唯唯家具
- (02) 2406536
- 北縣中和市中山路二段64巷14弄11號1樓

 ⑤④ ⑤⑤ ⑤⑥ ⑤⑦

田欣凱 女
主題：典藏浪漫
- (03) 4712148
- 桃園縣龍潭鄉佳安林佳安東路6號

 ⑫⓪ ⑫①

林劭穎 男
主題：台大資訊籃球社
- (02) 26605530
- 北縣汐止鎮合順街39巷14號

 ④⑥ ④⑦ ④⑧ ④⑨

附錄 POP名人錄

林淳雅
主題：李奧旅遊
- (02) 29235984
- 北縣永和市博愛街179巷3號

(60) (61)

陳曉真
主題：駕訓新貴
- (02) 27884408
- 台北市昆陽街70號3樓

(130) (131)

洪珮綺
主題：溫古知心茶坊
- (02) 28218364
- 北市北投區石牌東陽街472號1樓

(110) (111) (112) (113)

陳曉慧
主題：寵物物語
- (02) 28113791
- 北市士林區葫蘆街40巷19號4樓

(124) (125)

范懿芝
主題：資訊王國
- (02) 25007132
- 台北市興安街55號4樓

(128) (129)

許碧珊
主題：德德超市
- (02) 25792727
- 北市延吉街46巷19號2

(64) (65) (66) (67)

陳怡秀
主題：可愛娃娃屋
- (02) 26407293
- 北縣汐止鎮弘道街53巷9弄26號2樓

(132) (133)

許莉玲
主題：酷妹的店
- (02) 27073766
- 台北市信義路三段99巷7號3樓

(106) (107) (108) (109)

附錄 POP名人錄

許金龍 男
主題:小龍攝影社
- (02) 28934983
- 北市北投區民族街54巷7號3樓

 98 99 100 101

劉慧玲 女
主題:李奧旅遊、建國花市自治會
- (02) 29261698
- 台北縣永和市博愛街17-2號4樓

 60 61 84 85 86 87

張美玲 女
主題:玩鬧世界
- (02) 29189889
- 北縣新店市中正路117巷29號2樓

 122 123

劉林峰 男
主題:怪獸屋、長庚美工社
- (03) 3289796-6235
- 桃園龜山鄉一路259號

 76 77 78 79

葉曉元 男
主題:生活工場
- (02) 26277799
- 北市內湖區環山路一段136巷9號1樓

 94 95 96 97

劉怡君 女
主題:米弟歐影音麻辣店
- (02) 29119070
- 北縣新店市北新路二段29巷5弄4號1樓

 68 69 70 71

楊慧敏 女
主題:輔大急救康輔社
- (02) 29236786
- 北縣永和市永和路一段43巷12號5樓

 42 43 44 45

鄭淑真 女
主題:美人魚香水精品店、
　　　青蛙泡沫茶坊
- (02) 89530350
- 板橋市長安街261巷41號15樓

 38 39 40 41 102 103 104 105

附錄 POP名人錄

鄭如芬 女

主題：麥當勞光華中心

(02) 28220209

台北市北投區明德路331巷9號4樓

80 81 82 83

沈美如 女

主題：原住民博物館

(02) 22662619

北縣土城市學府路一段63號

146 147 148 149

蔡筱威 女

主題：考BOY

(02) 28857070

北市通河街159號

90 91 92 93

謝琪琳 女

主題：粉紅ㄓㄨˇ幼兒衣坊

(02) 29853410

三重市忠孝路二段124巷8弄6號5樓

142 143 144 145

何翠蓮 女

主題：Candy Land 糖果屋

 (02) 26216115

淡水鎮英專路78號6樓

150 151 152 153

簡仁吉 男

主題：推廣中心、創意教室

 (02) 22033509

北縣新莊市新莊路697號3樓

138 139 140 141

- POP正體字班
- POP活體字班
- POP變體字班
- DIY造型插畫班
- 環境佈置班
- 插畫高級班
- 變體字高級班
- 環境佈置高級班

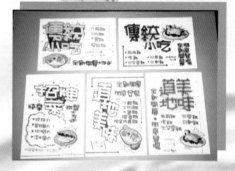

活水 POP
POINT OF PURCHASE

洽詢專線：2371-1140

POP推廣中心．創意教室

ADD：北市重慶南路一段77號6樓之3
E-MAIL:pop23711@ms35.hinet.net

忙碌的工商生活，讓每個人時時刻刻都感到緊張壓迫，現在，POP的多樣選擇不僅隨時補充您的精神資糧，學習POP更讓您拋開一切煩惱，生活將不再乏味枯燥，從此脫胎換骨，煥然一新！

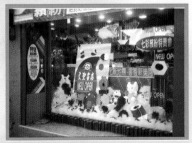

新形象出版圖書目錄

郵撥：0510716-5　陳偉賢　　TEL:9207133・9278446　FAX:9290713　　地址：北縣中和市中和路322號8F之1

一、美術設計

代碼	書名	編著者	定價
1-01	新插畫百科(上)	新形象	400
1-02	新插畫百科(下)	新形象	400
1-03	平面海報設計專集	新形象	400
1-05	藝術・設計的平面構成	新形象	380
1-06	世界名家插畫專集	新形象	600
1-07	包裝結構設計		400
1-08	現代商品包裝設計	鄧成連	400
1-09	世界名家兒童插畫專集	新形象	650
1-10	商業美術設計(平面應用篇)	陳孝銘	450
1-11	廣告視覺媒體設計	謝蘭芬	400
1-15	應用美術・設計	新形象	400
1-16	插畫藝術設計	新形象	400
1-18	基礎造形	陳寬祐	400
1-19	產品與工業設計(1)	吳志誠	600
1-20	產品與工業設計(2)	吳志誠	600
1-21	商業電腦繪圖設計	吳志誠	500
1-22	商標造形創作	新形象	350
1-23	插圖彙編(事物篇)	新形象	380
1-24	插圖彙編(交通工具篇)	新形象	380
1-25	插圖彙編(人物篇)	新形象	380

二、POP廣告設計

代碼	書名	編著者	定價
2-01	精緻手繪POP廣告1	簡仁吉等	400
2-02	精緻手繪POP2	簡仁吉	400
2-03	精緻手繪POP字體3	簡仁吉	400
2-04	精緻手繪POP海報4	簡仁吉	400
2-05	精緻手繪POP展示5	簡仁吉	400
2-06	精緻手繪POP應用6	簡仁吉	400
2-07	精緻手繪POP變體字7	簡志哲等	400
2-08	精緻創意POP字體8	張麗琦等	400
2-09	精緻創意POP插圖9	吳銘書等	400
2-10	精緻手繪POP畫典10	葉辰智等	400
2-11	精緻手繪POP個性字11	張麗琦等	400
2-12	精緻手繪POP校園篇12	林東海等	400
2-16	手繪POP的理論與實務	劉中興等	400

三、圖學、美術史

代碼	書名	編著者	定價
4-01	綜合圖學	王鍊登	250
4-02	製圖與議圖	李寬和	280
4-03	簡新透視圖學	廖有燦	300
4-04	基本透視實務技法	山城義彥	300
4-05	世界名家透視圖全集	新形象	600
4-06	西洋美術史(彩色版)	新形象	300
4-07	名家的藝術思想	新形象	400

四、色彩配色

代碼	書名	編著者	定價
5-01	色彩計劃	賴一輝	350
5-02	色彩與配色(附原版色票)	新形象	750
5-03	色彩與配色(彩色普級版)	新形象	300

五、室內設計

代碼	書名	編著者	定價
3-01	室內設計用語彙編	周重彥	200
3-02	商店設計	郭敏俊	480
3-03	名家室內設計作品專集	新形象	600
3-04	室內設計製圖實務與圖例(精)	彭維冠	650
3-05	室內設計製圖	宋玉眞	400
3-06	室內設計基本製圖	陳德貴	350
3-07	美國最新室內透視圖表現法1	羅啓敏	500
3-13	精緻室內設計	新形象	800
3-14	室內設計製圖實務(平)	彭維冠	450
3-15	商店透視-麥克筆技法	小掠勇記夫	500
3-16	室內外空間透視表現法	許正孝	480
3-17	現代室內設計全集	新形象	400
3-18	室內設計配色手册	新形象	350
3-19	商店與餐廳室內透視	新形象	600
3-20	櫥窗設計與空間處理	新形象	1200
8-21	休閒俱樂部・酒吧與舞台設計	新形象	1200
3-22	室內空間設計	新形象	500
3-23	櫥窗設計與空間處理(平)	新形象	450
3-24	博物館&休閒公園展示設計	新形象	800
3-25	個性化室內設計精華	新形象	500
3-26	室內設計&空間運用	新形象	1000
3-27	萬國博覽會&展示會	新形象	1200
3-28	中西傢俱的淵源和探討	謝蘭芬	300

六、SP行銷・企業識別設計

代碼	書名	編著者	定價
6-01	企業識別設計	東海・麗琦	450
6-02	商業名片設計(一)	林東海等	450
6-03	商業名片設計(二)	張麗琦等	450
6-04	名家創意系列①識別設計	新形象	1200

七、造園景觀

代碼	書名	編著者	定價
7-01	造園景觀設計	新形象	1200
7-02	現代都市街道景觀設計	新形象	1200
7-03	都市水景設計之要素與概念	新形象	1200
7-04	都市造景設計原理及整體概念	新形象	1200
7-05	最新歐洲建築設計	石金城	1500

八、廣告設計、企劃

代碼	書名	編著者	定價
9-02	CI與展示	吳江山	400
9-04	商標與CI	新形象	400
9-05	CI視覺設計(信封名片設計)	李天來	400
9-06	CI視覺設計(DM廣告型錄)(1)	李天來	450
9-07	CI視覺設計(包裝點線面)(1)	李天來	450
9-08	CI視覺設計(DM廣告型錄)(2)	李天來	450
9-09	CI視覺設計(企業名片吊卡廣告)	李天來	450
9-10	CI視覺設計(月曆PR設計)	李天來	450
9-11	美工設計完稿技法	新形象	450
9-12	商業廣告印刷設計	陳穎彬	450
9-13	包裝設計點線面	新形象	450
9-14	平面廣告設計與編排	新形象	450
9-15	CI戰略實務	陳木村	
9-16	被遺忘的心形象	陳木村	150
9-17	CI經營實務	陳木村	280
9-18	綜藝形象100序	陳木村	

九、繪畫技法

代碼	書名	編著者	定價
8-01	基礎石膏素描	陳嘉仁	380
8-02	石膏素描技法專集	新形象	450
8-03	繪畫思想與造型理論	朴先圭	350
8-04	魏斯水彩畫專集	新形象	650
8-05	水彩靜物圖解	林振洋	380
8-06	油彩畫技法1	新形象	450
8-07	人物靜物的畫法2	新形象	450
8-08	風景表現技法3	新形象	450
8-09	石膏素描表現技法4	新形象	450
8-10	水彩・粉彩表現技法5	新形象	450
8-11	描繪技法6	葉田園	350
8-12	粉彩表現技法7	新形象	400
8-13	繪畫表現技法8	新形象	500
8-14	色鉛筆描繪技法9	新形象	400
8-15	油畫配色精要10	新形象	400
8-16	鉛筆技法11	新形象	350
8-17	基礎油畫12	新形象	450
8-18	世界名家水彩(1)	新形象	650
8-19	世界水彩作品專集(2)	新形象	650
8-20	名家水彩作品專集(3)	新形象	650
8-21	世界名家水彩作品專集(4)	新形象	650
8-22	世界名家水彩作品專集(5)	新形象	650
8-23	壓克力畫技法	楊恩生	400
8-24	不透明水彩技法	楊恩生	400
8-25	新素描技法解說	新形象	350
8-26	畫鳥・話鳥	新形象	450
8-27	噴畫技法	新形象	550
8-28	藝用解剖學	新形象	350
8-30	彩色墨水畫技法	劉興治	400
8-31	中國畫技法	陳永浩	450
8-32	千嬌百態	新形象	450
8-33	世界名家油畫專集	新形象	650
8-34	插畫技法	劉芷芸等	450
8-35	實用繪畫範本	新形象	400
8-36	粉彩技法	新形象	400
8-37	油畫基礎畫	新形象	400

十、建築、房地產

代碼	書名	編著者	定價
10-06	美國房地產買賣投資	解時村	220
10-16	建築設計的表現	新形象	500
10-20	寫實建築表現技法	濱脇普作	400

十一、工藝

代碼	書名	編著者	定價
11-01	工藝概論	王銘顯	240
11-02	籐編工藝	龐玉華	240
11-03	皮雕技法的基礎與應用	蘇雅汾	450
11-04	皮雕藝術技法	新形象	400
11-05	工藝鑑賞	鐘義明	480
11-06	小石頭的動物世界	新形象	350
11-07	陶藝娃娃	新形象	280
11-08	木彫技法	新形象	300
11-18	DIY①－美勞篇	新形象	450
11-19	談紙神工	紀勝傑	450
11-20	DIY②－工藝篇	新形象	450
11-21	DIY③－風格篇	新形象	450
11-22	DIY④－綜合媒材篇	新形象	450
11-23	DIY⑤－札貨篇	新形象	450
11-24	DIY⑥－巧飾篇	新形象	450
11-26	織布風雲	新形象	400
11-27	鐵的代誌	新形象	400
11-31	機械主義	新形象	400

十二、幼教叢書

代碼	書名	編著者	定價
12-02	最新兒童繪畫指導	陳穎彬	400
12-03	童話圖案集	新形象	350
12-04	教室環境設計	新形象	350
12-05	教具製作與應用	新形象	350

十三、攝影

代碼	書名	編著者	定價
13-01	世界名家攝影專集(1)	新形象	650
13-02	繪之影	曾崇詠	420
13-03	世界自然花卉	新形象	400

十四、字體設計

代碼	書名	編著者	定價
14-01	阿拉伯數字設計專集	新形象	200
14-02	中國文字造形設計	新形象	250
14-03	英文字體造形設計	陳穎彬	350

十五、服裝設計

代碼	書名	編著者	定價
15-01	蕭本龍服裝畫(1)	蕭本龍	400
15-02	蕭本龍服裝畫(2)	蕭本龍	500
15-03	蕭本龍服裝畫(3)	蕭本龍	500
15-04	世界傑出服裝畫家作品展	蕭本龍	400
15-05	名家服裝畫專集1	新形象	650
15-06	名家服裝畫專集2	新形象	650
15-07	基礎服裝畫	蔣愛華	350

十六、中國美術

代碼	書名	編著者	定價
16-01	中國名畫珍藏本		1000
16-02	沒落的行業－木刻專輯	楊國斌	400
16-03	大陸美術學院素描選	凡谷	350
16-04	大陸版畫新作選	新形象	350
16-05	陳永浩彩墨畫集	陳永浩	650

十七、其他

代碼	書名	定價
X0001	印刷設計圖案(人物篇)	380
X0002	印刷設計圖案(動物篇)	380
X0003	圖案設計(花木篇)	350
X0004	佐滕邦雄(動物描繪設計)	450
X0005	精細插畫設計	550
X0006	透明水彩表現技法	450
X0007	建築空間與景觀透視表現	500
X0008	最新噴畫技法	500
X0009	精緻手繪POP插圖(1)	300
X0010	精緻手繪POP插圖(2)	250
X0011	精細動物插畫設計	450
X0012	海報編輯設計	450
X0013	創意海報設計	450
X0014	實用海報設計	450
X0015	裝飾花邊圖案集成	380
X0016	實用聖誕圖案集成	380

POP海報祕笈 ❺
（創意海報篇）
定價：450元

出 版 者：新形象出版事業有限公司

負 責 人：陳偉賢

地　　址：台北縣中和市中和路322號8F之1

電　　話：29207133．29278446

F A X：29290713

編 著 者：簡仁吉

發 行 人：顏義勇

總 策 劃：范一豪

美術設計：鄭淑真、王玲鈞、吳明芳

執行編輯：鄭淑真、王玲鈞、吳明芳

電腦美編：洪麒偉

總 代 理：北星圖書事業股份有限公司

地　　址：台北縣永和市中正路462號5F

門　　市：北星圖書事業股份有限公司

地　　址：永和市中正路498號

電　　話：29229000

F A X：29229041

網　　址：www.nsbooks.com.tw

郵　　撥：0544500-7北星圖書帳戶

印 刷 所：利林彩色印刷股份有限公司

製 版 所：興旺彩色印刷製版有限公司

行政院新聞局出版事業登記證／局版台業字第3928號

經濟部公司執照／76建三辛字第214743號

西元2001年5月　第一版第一刷

國家圖書館出版品預行編目資料

POP海報秘笈 .創意海報篇／簡仁吉編著。--
第一版 。--臺北縣中和市：新形象，2001〔
民90〕
　面；　 公分 。--（POP設計叢書創意海報篇
；5）
　ISBN 957-2045-00-8（平裝）

　1.圖案－設計 2.美術工藝－設計

964　　　　　　　　　　　　　　90003056